U0143411

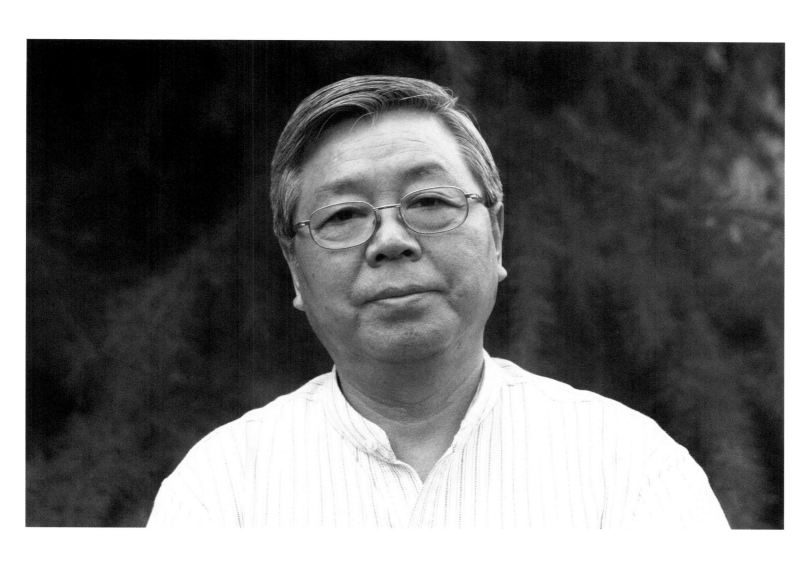

李榮海，一九四九年六月出生于山東省曹縣，字耕夫、泰達、號耕夫草堂主人、藝海齋主人。山東省第九屆人大代表、山東省十佳文藝工作者、山東菏澤曹州書畫院創始人，曾任菏澤市文化局副局長、曹州書畫院院長、菏澤市文聯主席。

一九九九年調京工作，歷任中國文聯藝術發展部常務副主任，中國美術家協會第五、六、七屆理事，黨組成員及秘書長，中國書法家協會第四、五、六屆理事，中共中央直屬機關書畫協會副主席。現爲中國美術家協會理事、中國書法家協會理事、中國友聯畫院常務副院長，正司，研究館員。

一九九八年巨幅十六屏草書《千字文》紅木刻字被中南海收藏陳列，二〇一〇年行草四條屏由人民大會堂收藏，巨幅中國畫作品《千秋風骨》由全國人大常委會收藏陳列，百餘幅書畫作品由中南海、中共中央組織部、中共中央宣傳部、中共中央統戰部、京西賓館、白雲機場、中國駐外使館等單位收藏陳列。二〇〇三年人民美術出版社出版《李榮海書法楹聯集》；二〇〇五年北京工藝美術出版社出版《李榮海寫意花鳥畫集》，遼寧美術出版社出版《李榮海書法作品選》；二〇一〇年人民美術出版社出版李榮海《常用行草字滙》，并由中國書法家協會、中國友聯畫院主辦在人民大會堂舉行首發式暨座談會，同年中國美術出版社出版《大家評說李榮海常用行草字滙》；二〇一一年中國美術出版社出版《李榮海美術館·全國當代著名書畫家祝賀作品集》《李榮海美術榮海書法國畫作品集》，同年被評爲『中國畫金鼎十二家』；二〇一二年出版《春去春來——李榮海美術館歲月回響》并舉辦李榮海美術館開館一周年座談會；二〇一三年人民美術出版社第三次再版李榮海《常用行草字滙》。先后出訪英國、法國、墨西哥、意大利、瑞士、俄羅斯、日本、韓國、朝鮮、印度、柬埔寨、蒙古、新西蘭等國家以及中國臺灣、香港、澳門等地區進行藝術交流活動，書法、中國畫作品曾在二十多個國家和地區展出。

二〇一一年中共菏澤市委、菏澤市人民政府設立李榮海美術館。二〇一二年中共曹縣縣委、縣人民政府規劃建設耕夫草堂。

説　明

《常用行草字滙》一書具有學術性、鑒賞性、實用性。全書墨迹

五千三百二十五字，爲方便讀者查閱，索引條目以字母章節爲序，在墨迹

正文頁碼中有仿宋字、拼音字母以便對照和辨認。作者考慮到我國香港、

澳門、臺灣地區廣大書法愛好者的研習以及國際孔子學院的使用，推廣中

國文字語言，全書用繁體字，亦有利于書法界朋友參閱。

目　录

李榮海・常用行草字滙

中國書法在漢魏之前，經歷了篆、隸、楷、行、草諸體的嬗變和發展，商周甲骨，

周籀秦篆，兩漢隸書，星漢燦爛，蔚爲大觀；魏晉以後，書聖右軍、草聖張旭、顏筋柳骨、

蘇黃米蔡，歷代賢達，筆法相承，風格各異，俱爲典範。中國數千年文明史，以文字記載，

傳承百代，書法與文字爲孿生姐妹，有文字，則有書法。書法歷史，源遠流長。

我師從當代書法大家劉炳森先生，遍臨諸體，尤于行草書用功最勤。從『二王』米芾、

趙孟頫、王鐸直到近現代諸家，心追手摹，汲取營養。書畫同源，寫字之餘，常習寫

意花鳥。這是我多年來學習、創作與研究的基本概貌。於藝術風格，我追求中和厚重

之美，力避怪誕浮誇之風，期望在古代經典作品的長年纍月的研習積澱中，匯入時代

風貌，形成自家面貌，這是我多年的夙願。能否達到，需要人一生的學識、閱歷、修

養與筆墨功夫，融會貫通，方能臻至佳境。

當今時代，政治和諧，經濟發達，文學藝術大繁榮、大發展。書畫藝術在當代獲

得了長足的進步，人才涌現，名家輩出，書畫藝術愛好者隊伍龐大，與日俱增。我作

爲其中的一員，在臨摹創作中，經常遇到一個問題，即歷代碑帖中的很多範字查找不到

或查找困難，在創作時，常用字比較容易解決，遇到生僻的字，能否很快在古代作品

中找到相同或相近的字形？如果能對歷代書法作品中的文字書寫樣式，按照一定的排

列辦法，集中體現則可便于書法愛好者學習研究。這種想法，很多在書法創作上造詣

頗深的人也常有同感。基于此，我萌發了撰寫字匯的願望。經過精心創作，于二〇一

〇年五月完成了三千八百三十字的手稿，二〇一二年八月由人民美術出版社出版，同

年九月再版，出版量達萬册。尊重讀者願望，于二〇一二年進行修訂，在原版的基礎上，

重寫兩千多字，增寫一千五百多字，按照古漢語字典之字序最終完成五千三百二十五

字的創作。先后用時年餘，愚翁苦心也！但亦令吾欣慰，終是完成了一個文化工程。

此作鎸刻于山東省曹縣耕夫草堂。字彙中多爲常用字，但在書法創作中，我們經常使

用的文字常用字中，有大量的字我們不曾寫過，熟練掌握各種形態文字的自由書寫，

對于一個書法家來説，應當是掌握字形變化基礎的夯實工程，也是豐富書寫筆墨技巧

的基本功訓練。我在系統的書寫過程中，收益良多，感受頗深。

書寫字彙我以『宜行則行、宜草則草』爲基本原則，力求文字書寫端莊、厚重、規範，

追求公衆性、可讀性、準確性。爲方便讀者，原版以 A、B、C、D 等字母音節爲序，

尊重讀者要求在修訂版中每個字后注入拼音字母，便于讀者對冷僻字的辨認和查找。

在目録中可迅速查閲。爲方便草字辨認，在頁碼的一側以仿宋字對照，考慮到我國港、澳、

臺地區使用繁體字，國際孔子學院推廣中國文字語言的學習，及方便書法愛好者的使用，

本書用繁體字。

由于書寫周期較長，加之毛筆的新舊變化、身體狀況、精神狀態的差別，在書寫

的過程中歷經若干遍的遴選調整，力求達到風格統一，墨迹協調，書寫規範。在編排

的過程中，既考慮到字的個體美，同時也照顧到同一頁面中文字書寫的整體性、統一性，

比如：對同一頁面結構相近的字，在同一音節中作了上下適當的調整；對用墨類似的

字也作了適當的調整，以求書寫性、節奏感。盡管如此，亦有字間的不協調、字態不

如意的問題。教育部規定的常用字有三千五百字，通用字四千五百字，修訂后的字彙

五千三百二十五字，亦沿用原名稱『常用行草字彙』，即使這樣，也難免有個別没書寫

進來的遺憾！諸類差錯與遺憾難以避免，請讀者朋友、書法同仁批評賜教！

李榮海　二〇一三年一月於北京

索引

李榮海·常用行草字滙

〇〇五

阿 a
愛 ai
艾 ai
哎 ai
埃 ai

捱 ai
靄 ai
挨 ai
隘 ai
礙 ai

砲 ai
嬡 ai
哀 ai
璦 ai
曖 ai

A

李榮海·常用行草字滙

〇一二

A

皚 ai
藹 ai
鞍 an
氨 an
諳 an
犴 an
安 an
俺 an
俺 an
按 an
暗 an
桉 an
岸 an
鵪 an
黯 an

李榮海·常用行草字滙

〇一三

昂 ang
凹 ao
益 ang
熬 ao
翱 ao

鳌 ao
傲 ao
奥 ao
敖 ao
懊 ao

嗷 ao
螯 ao
澳 ao
麈 ao
遨 ao

李榮海·常用行草字滙

〇一四

襖 ao
鰲 ao
灞 ba
巴 ba
罷 ba

膀 bang
捌 ba
叭 ba
笆 ba
跋 ba

疤 ba
八 ba
吧 ba
拔 ba
把 ba

李榮海·常用行草字滙

佰 爸 莠

柏 輴 爸

白 欺 霸

擺 百 耙

咘 拜 壩

莠
bang

爸
ba
霸
ba
耙
ba
壩
ba

芭
ba
輴
bai
敗
bai
百
bai
拜
bai

佰
bai
柏
bai
白
bai
擺
bai
咘
bai

李榮海·常用行草字滙

〇一六

鞢
ban

鈑
ban

班
ban

辦
ban

伴
ban

斑
ban

搬
ban

扳
ban

般
ban

板
ban

拌
ban

版
ban

半
ban

絆
ban

阪
ban

坂
ban

颁
ban

邦
bang

扮
ban

梆
bang

榜
bang

棒
bang

磅
bang

傍
bang

浜
bang

谤
bang

帮
bang

绑
bang

镑
bang

趵
bao

李榮海·常用行草字滙

〇一八

B

保 bao
苞 bao
菢 bao
包 bao
褒 bao

剥 bao
胞 bao
雹 bao
堡 bao
抱 bao

暴 bao
豹 bao
爆 bao
鲍 bao
曝

李榮海 · 常用行草字滙

〇一九

葆
bao
報
bao
寶
bao
飽
bao
鴇
bao

杯
bei
怫
bei
陂
bei
杯
bei
碑
bei

悲
bei
背
bei
北
bei
倍
bei
被
bei

李榮海·常用行草字滙

〇二〇

B

B

邶 bei
備 bei
貝 bei
憊 bei
狽 bei

鞴 bei
軰 bei
錛 bei
本 ben
苯 ben

畚 ben
笨 ben
坌 ben
錛 ben
崩 beng

李榮海 · 常用行草字滙

〇二一

蚌 beng
甭 beng
泵 beng
逬 beng
绷 beng

卑 bei
偪 bi
蔽 bi
筆 bi
閉 bi

繹 bi
比 bi
俾 bi
匕 bi
必 bi

李榮海·常用行草字滙

〇二二

B

逼 bi
鼻 bi
鄙 bi
彼 bi
碧 bi

薜 bi
敝 bi
庇 bi
弊 bi
辟 bi

壁 bi
臂 bi
陛 bi
荸 bi
弼 bi

李榮海·常用行草字滙

〇二三

便 遵 鞭 編 卞

畢 壁 筆 幣 扁

壁 薜 箆 埤 斃

B

壁 bi
薜 bi
箆 bi
埤 bi
斃 bi

畢 bi
甓 bi
筆 bi
幣 bi
扁 bian

便 bian
邊 bian
鞭 bian
編 bian
卞 bian

李榮海・常用行草字滙

〇二四

B

辨
bian

遍
bian

汴
bian

蝙
bian

萹
bian

變
bian

貶
bian

辮
bian

邊
bian

辯
bian

鯿
bian

驃
biao

飆
biao

鏢
biao

猋
biao

李榮海・常用行草字滙

〇二五

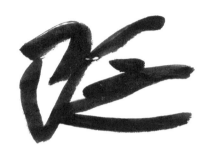

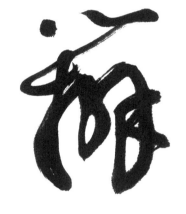

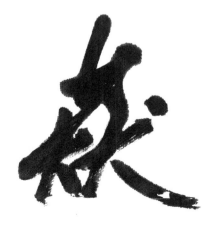

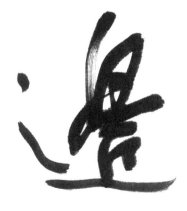

B

彪
biao
膘
biao
表
biao
杓
biao
婊
biao

摽
biao
裱
biao
標
biao
鳖
bie
鳖
bie

憋
bie
瘪
bie
别
bie
傧
bin
彬
bin

李榮海·常用行草字滙

〇二六

B

稟
bing

斌
bin

濱
bin

炳
bing

鬢
bin

賓
bin

檳
bin

屏
bing

兵
bing

柄
bing

冰
bing

丙
bing

秉
bing

病
bing

并
bing

李榮海·常用行草字滙

〇二七

B

跛 bo
餅 bing
摒 bing
薄 bo
波 bo

礴 bo
剝 bo
玻 bo
菠 bo
播 bo

博 bo
勃 bo
帛 bo
搏 bo
伯 bo

李榮海 · 常用行草字滙

〇二八

膊
bo

舶
bo

渤
bo

泊
bo

孛
bo

亳
bo

擘
bo

簸
bo

嶓
bo

撥
bo

鉢
bo

餑
bo

駁
bo

鵓
bo

部
bu

補
簿 bu
捕 bu
步 bu
哺 bu
埠 bu

不 bu
布 bu
怖 bu
逋 bu
佈 bu

補 bu
蓓 bei
擦 ca
菜 cai
材 cai

李榮海 · 常用行草字滙

○三○

李榮海·常用行草字滙

璨
can
餐
can
倉
cang
嘈
cao
艙
cang

蒼
cang
藏
cang
螬
cao
糙
cao
漕
cao

槽
cao
操
cao
滄
cang
曹
cao
草
cao

C

李榮海·常用行草字滙

〇三二

李榮海·常用行草字滙

C

嚓
cha

叉
cha

岔
cha

察
cha

差
cha

插
cha

杈
cha

詫
cha

汊
cha

刹
cha

搽
chai

偋
chai

拆
chai

柴
chai

釵
chai

李榮海・常用行草字滙

〇三四

C

豺
chai

蟬
chan

闡
chan

産
chan

懺
chan

攙
chan

潺
chan

禪
chan

纏
chan

襜
chan

諂
chan

蟾
chan

顫
chan

鑱
chan

嬋
chan

李榮海·常用行草字滙

〇三五

鏟
chan

昌
chang

償
chang

倡
chang

裳
chang

韔
chang

廠
chang

唱
chang

嘗
chang

惝
chang

常
chang

塲
chang

嫦
chang

昶
chang

悵
chang

C

李榮海・常用行草字滙

〇三六

李榮海·常用行草字滙

○三七

淖　潮　嘲

俥　忉　巢

僠　焯　怊

唓　鈔　朝

澈　車　晃

嘲
chao
巢
chao
怊
chao
朝
chao
晁
chao

潮
chao
炒
chao
焯
chao
鈔
chao
車
che

淖
chuo
俥
che
徹
che
唓
che
澈
che

C

李榮海·常用行草字滙

〇三八

C

撤
che

扯
che

掣
che

郴
chen

湛
chen

塵
chen

忱
chen

宸
chen

沉
chen

晨
chen

琛
chen

臣
chen

陳
chen

辰
chen

襯
chen

李榮海·常用行草字滙

〇三九

諶
chen
逞
cheng
蟶
cheng
程
cheng
秤
cheng

楂
cha
珵
cheng
噌
cheng
乘
cheng
鐺
cheng

承
cheng
郕
cheng
偁
cheng
呈
cheng
城
cheng

C

李榮海・常用行草字滙

〇四〇

傺 chi
叱 chi
吃 chi
恃 chi
池 chi

熾 chi
篪 chi
翅 chi
耻 chi
荏 chi

褫 chi
赤 chi
遲 chi
馳 chi
嗜 chi

C

李榮海・常用行草字滙

○四二

嗤
chi

痴
chi

沖
chong

衝
chong

充
chong

寵
chong

崇
chong

憧
chong

翀
chong

舂
chong

蟲
chong

憧
chong

臭
chou

搊
chou

丑
chou

李榮海·常用行草字滙

〇四三

C

李榮海·常用行草字滙

滁 chu
儔 chou
㕥 chu
惆 chou
愁 chou
抽 chou
疇 chou
稠 chou
籌 chou
綢 chou
酬 chou
瞅 chou
躊 chou
畜 chu
除 chu

○四四

C

储 chu
搐 chu
仇 chou
础 chu
楚 chu

出 chu
初 chu
厨 chu
杵 chu
橱 chu

蠢 chu
绌 chu
處 chu
褚 chu
觸 chu

李榮海 · 常用行草字滙

〇四五

鋤 chu
躇 chu
喘 chuan
龊 chu
雏 chu

揣 chuai
喘 chuai
篅 chuan
踹 chuai
遄 chuan

喍 chuai
串 chuan
傳 chuan
川 chuan
僝 chuan

李榮海 · 常用行草字滙

○四六

錘
chui
陲
chui
槌
chui
醇
chun
滄
chun

唇
chun
旾
chun
蠢
chun
純
chun
蒓
chun

鶉
chun
椿
chun
春
chun
綴
chuo
汋
chuo

C

李榮海・常用行草字滙

〇四八

C

逴
chuo
戳
chuo
綽
chuo
輟
chuo
束
ci
詞
ci
磁
ci
慈
ci
伺
ci
茲
ci
刺
ci
次
ci
此
ci
祠
ci
茨
ci

李榮海·常用行草字滙

〇四九

C

賜 ci
雌 ci
辭 ci
潨 cong
匆 cong
叢 cong
囪 cong
淙 cong
聰 cong
蔥 cong
葼 cong
藂 cong
凑 cou
蹴 cu
簇 cu

李榮海·常用行草字滙

〇五〇

C

促 cu
啐 cui
醋 cu
憱 cu
竄 cuan

攛 cuan
汆 cuan
篡 cuan
瘁 cui
催 cui

崔 cui
悴 cui
摧 cui
璀 cui
粹 cui

李榮海 · 常用行草字滙

〇五一

翠 cui
脆 cui
萃 cui
吋 cun
存 cun

村 cun
邨 cun
剉 cuo
厝 cuo
挫 cuo

措 cuo
搓 cuo
撮 cuo
銼 cuo
蹉 cuo

C

李榮海·常用行草字滙

〇五二

李榮海 · 常用行草字滙

〇五三

D

傣
dai

代
dai

殆
dai

袋
dai

怠
dai

貳
dai

岱
dai

玳
dai

黛
dai

带
dai

獃
dai

贷
dai

骀
dai

郸
dan

淡
dan

李榮海·常用行草字滙

〇五四

D

耽
dan

旦
dan

擔
dan

丹
dan

單
dan

撣
dan

但
dan

誕
dan

蛋
dan

萏
dan

澹
dan

殫
dan

疸
dan

憚
dan

凼
dang

李榮海·常用行草字滙

〇五五

苦
dang

宕
dang

擋
dang

檔
dang

當
dang

碭
dang

蕩
dang

鐺
dang

黨
dang

蹈
dao

稻
dao

到
dao

刀
dao

倒
dao

悼
dao

D

李榮海·常用行草字滙

〇五六

D

道 dao
盗 dao
叨 dao
導 dao
島 dao

搗 dao
燾 dao
禱 dao
蹈 di
舠 dao

得 de
德 de
的 de
蹬 deng
淂 de

李榮海・常用行草字滙

〇五七

滴　鄧　蒂
迪　砥　燈
笛　嫡　登
抵　堤　等
狄　低　凳

D

蒂 di
燈 deng
登 deng
等 deng
凳 deng

鄧 deng
砥 di
嫡 di
堤 di
低 di

滴 di
迪 di
笛 di
抵 di
狄 di

李榮海·常用行草字滙

〇五八

D

底 di
第 di
地 di
帝 di
弟 di

遞 di
邸 di
荻 di
娣 di
棣 di

鏑 di
羝 di
敵 di
滌 di
玓 di

李榮海·常用行草字滙

〇五九

佃　電　爹

向　滇　締

忝　碘　諦

澱　典　店

奠　靛　顛

爹 die
締 di
�711 di
諦 di
顛 dian
電 dian
滇 dian
碘 dian
典 dian
靛 dian
佃 dian
甸 dian
店 dian
澱 dian
奠 dian

D

殿
dian

巓
dian

簟
dian

墊
dian

點
dian

吊
diao

雕
diao

凋
diao

刁
diao

掉
diao

釣
diao

貂
diao

蝶
die

碟
die

疊
die

李榮海·常用行草字滙

〇六一

D

跌 die
迭 die
喋 die
嘟 du
鵽 die

眹 die
諜 die
頂 ding
訂 ding
丁 ding

鼎 ding
定 ding
仃 ding
儋 dan
腚 ding

李榮海・常用行草字滙

〇六二

D

酊 ding
峒 dong
釘 ding
錠 ding
侗 dong

冬 dong
董 dong
洞 dong
懂 dong
咚 dong

凍 dong
動 dong
盯 ding
東 dong
棟 dong

李榮海·常用行草字滙

〇六三

兜 dou
竇 dou
斗 dou
豆 dou
抖 dou

陡 dou
逗 dou
痘 dou
蚪 dou
都 dou

瀆 du
鍍 du
毒 du
渡 du
督 du

D

李榮海 · 常用行草字滙

〇六四

李榮海·常用行草字滙

斷
duan

鍛
duan

堆
dui

短
duan

兌
dui

對
dui

隊
dui

遁
dun

蹲
dun

墩
dun

盾
dun

敦
dun

鈍
dun

炖
dun

噸
dun

D

李榮海·常用行草字滙

〇六六

躲 duo
惇 dun
頓 dun
朵 duo
掇 duo

垛 duo
多 duo
舵 duo
剁 duo
墮 duo

咄 duo
奪 duo
膽 dan
鐸 duo
寫 diao

李榮海·常用行草字滙

〇六七

饵 两 残 鉴

范 馌 法 装
范 反 珐 器

EF

饵 er
爾 er
阨 e
嗯 eng
侟 fa

筏 fa
乏 fa
莐 fa
法 fa
珐 fa

堡 fa
發 fa
罰 fa
反 fan
範 fan

李榮海・常用行草字滙

○七○

F

藩
fan

番
fan

翻
fan

樊
fan

凡
fan

繁
fan

返
fan

犯
fan

蕃
fan

泛
fan

梵
fan

煩
fan

璠
fan

飯
fan

颿
fan

李榮海·常用行草字滙

〇七一

妨
fang
芳
fang
坊
fang
方
fang
房
fang
防
fang
仿
fang
放
fang
邡
fang
彷
fang
舫
fang
紡
fang
訪
fang
非
fei
昉
fang

F

李榮海·常用行草字滙

〇七二

F

匪 fei
肥 fei
菲 fei
沸 fei
肺 fei

費 fei
妃 fei
斐 fei
扉 fei
蜚 fei

翡 fei
霏 fei
廢 fei
誹 fei
飛 fei

李榮海 · 常用行草字滙

〇七三

	F
紛 fen	
奮 fen	
吩 fen	
芬 fen	
分 fen	
氛 fen	李榮海·常用行草字滙
焚 fen	
汾 fen	
粉 fen	
憤 fen	
忿 fen	〇七四
填 fen	
份 fen	
楓 feng	
封 feng	

蜂
feng

馮
feng

峰
feng

豐
feng

逢
feng

奉
feng

酆
feng

颶
feng

縫
feng

諷
feng

烽
feng

鋒
feng

風
feng

否
fou

鳳
feng

夫　父　佛

敷　婦　缶

孵　伏　附

扶　付　負

拂　幅　符

F

佛 fo
缶 fou
附 fu
負 fu
符 fu

父 fu
婦 fu
伏 fu
付 fu
幅 fu

夫 fu
敷 fu
孵 fu
扶 fu
拂 fu

李榮海·常用行草字滙

〇七六

蔔fu
趺fu
氟fu
俘fu
福fu

服fu
浮fu
弗fu
甫fu
俯fu

脯fu
府fu
斧fu
腑fu
腐fu

F

馥 fu
蝠 fu
刜 fu
復 fu
複 fu

膚 fu
撫 fu
苻 fu
賻 fu
賦 fu

輔 fu
輻 fu
廊 fu
釜 fu
駙 fu

李榮海·常用行草字滙

〇七九

概
gai
亏
gai
溉
gai
鈣
gai
趕
gan

凫
fu
麩
fu
閥
fa
販
fan
噶
ga

尬
ga
乤
ga
該
gai
嘠
ga
改
gai

F
G

李榮海·常用行草字滙

G

稈
gan

干
gan

盰
gan

尲
gan

岡
gang

幹
gan

感
gan

敢
gan

柑
gan

橄
gan

竿
gan

贛
gan

甘
gan

江
gang

坩
gan

崗
gang
港
gang
綱
gang
肛
gang
缸
gang

鋼
gang
蓋
gai
饈
gao
告
gao
搞
gao

稿
gao
皋
gao
槁
gao
睪
gao
篙
gao

G

李榮海・常用行草字滙

〇八二

給

胢 ge
茖 ge
胳 ge
閤 ge
鴿 ge

轕 ge
革 ge
閣 ge
隔 ge
骼 ge

給 gei
亘 gen
根 gen
艮 gen
跟 gen

李榮海·常用行草字滙

○八四

G

G

埂
geng

茛
gen

更
geng

哽
geng

庚
geng

耿
geng

梗
geng

畊
geng

羹
geng

耕
geng

賡
geng

肱
gong

貢
gong

攻
gong

弓
gong

李榮海·常用行草字滙

〇八五

G

宫
gong
供
gong
公
gong
功
gong
共
gong

恭
gong
工
gong
拱
gong
汞
gong
躬
gong

鞏
gong
龔
gong
夠
gou
垢
gou
構
gou

李榮海·常用行草字滙

〇八六

G

勾 gou
溝 gou
枸 gou
篝 gou
狗 gou

苟 gou
鉤 gou
購 gou
姑 gu
古 gu

估 gu
堌 gu
咕 gu
固 gu
孤 gu

李榮海·常用行草字滙

〇八七

崮 gu
故 gu
榖 gu 沽 gu
牯 gu
股 gu
菰 gu
菇 gu
蠱 gu 詁 gu
辜 gu
鈷 gu
僱 gu
顧 gu
鵠 gu

李榮海 · 常用行草字滙

G

〇八八

G

鼓
gu

骨
gu

剐
gua

卦
gua

刮
gua

掛
gua

寡
gua

枴
guai

乖
guai

怪
guai

館
guan

貫
guan

冠
guan

倌
guan

官
guan

李榮海・常用行草字滙

〇八九

棺 guan
慣 guan
灌 guan
盥 guan
管 guan

罐 guan
莞 guan
觀 guan
關 guan
鸛 guan

光 guang
廣 guang
獷 guang
匭 gui
逛 guang

李榮海・常用行草字滙

〇九〇

G

�софий 夹 檜

诡 框 贵

规 峰 剐

跪 瑰 圭

邽 癸 桂

G

檜 gui
貴 gui
劊 gui
圭 gui
桂 gui

夬 gui
櫃 guai
歸 gui
瑰 gui
癸 gui

硅 gui
詭 gui
規 gui
跪 gui
邽 gui

李榮海·常用行草字滙

〇九一

輥　松　軌

郭　滾　閨

遇　裹　鬼

國　蟈　鮭

惆　咼　炅

軌
gui
閨
gui
鬼
gui
鮭
gui
炅
gui
棍
gun
滾
gun
裹
guo
蟈
guo
咼
guo
輥
guo
郭
guo
過
guo
國
guo
惆
guo

G

李榮海·常用行草字滙

〇九二

G
H

鍋 guo
肝 gan
哈 ha
孩 hai
亥 hai

蛤 ha
海 hai
害 hai
駭 hai
涵 han

骸 hai
罕 han
函 han
舍 han
喊 han

李榮海 · 常用行草字滙

〇九三

哈 han
悍 han
憨 han
旱 han
憾 han
捍 han
唅 han
撼 han
汗 han
瀚 han

H

李榮海·常用行草字滙

焊 han
漢 han
翰 han
菡 han
邯 han

〇九四

H

韓 han
酣 han
邗 han
骭 han
航 hang
吽 hong
杭 hang
夯 hang
郝 hao
耗 hao
嚎 hao
嚎 hao
昊 hao
好 hao
壕 hao

李榮海·常用行草字滙

〇九五

號
hao
毫
hao
浩
hao
蒿
hao
皓
hao

豪
hao
顥
hao
貉
he
鶴
he
核
he

紇
he
劾
he
何
he
合
he
呵
he

H

李榮海・常用行草字滙

〇九六

歔 hu
和 he
喝 he
嗬 he
曷 he
河 he
壑 he
盒 he
翮 he
葫 hu
荷 he
禾 he
贺 he
赫 he
阖 he

李榮海 · 常用行草字滙

〇九七

頜
he

黑
hei

很
hen

恒
heng

恨
hen

痕
heng

亨
heng

衡
heng

狠
hen

橫
heng

哼
heng

哄
hong

洪
hong

弘
hong

宏
hong

H

李榮海·常用行草字滙

〇九八

虹
hong

紅
hong

葒
hong

泓
hong

訌
hong

轟
hong

鴻
hong

厚
hou

吼
hou

候
hou

侯
hou

後
hou

喉
hou

虎
hu

猴
hou

李榮海·常用行草字滙

〇九九

湖_{hu} 祜_{hu} 胡_{hu} 斛_{hu} 忽_{hu}

囫_{hu} 乎_{hu} 鹄_{hu} 互_{hu} 壶_{hu}

弧_{hu} 怙_{hu} 惚_{hu} 户_{hu} 扈_{hu}

李榮海·常用行草字滙

H

琥
hu

澔
hu

瑚
hu

狐
hu

滹
hu

笏
hu

糊
hu

護
hu

蝴
hu

話
hua

猾
hua

化
hua

劃
hua

嗹
hua

滑
hua

李榮海·常用行草字滙

一〇一

畫
hua

花
hua

樺
hua

華
hua

譁
hua

驊
hua

壞
huai

槐
huai

懷
huai

淮
huai

煥
huan

瘓
huan

渙
huan

寰
huan

換
huan

李榮海·常用行草字滙

一〇二

H

奂 huan
歡 huan
喚 huan
幻 huan
宦 huan

患 huan
浣 huan
澴 huan
環 huan
緩 huan

還 huan
恍 huang
遑 huang
凰 huang
徨 huang

李榮海·常用行草字滙

一〇三

H

簧
huang
慌
huang
晃
huang
煌
huang
皇
huang

惶
huang
磺
huang
篁
huang
璜
huang
蕙
hui

蝗
huang
谎
huang
黄
huang
荒
huang
灰
hui

李榮海·常用行草字滙

一〇四

睢 hui
濊 hui
撝 hui
恢 hui
恚 hui

譓 hui
喙 hui
卉 hui
彗 hui
徽 hui

悔 hui
惠 hui
揮 hui
慧 hui
暉 hui

毀 hui
晦 hui
會 hui
澮 hui
燴 hui
穢 hui
繪 hui
茴 hui
蕙 hui
諱 hui
蛔 hui
詼 hui
誨 hui
幃 hui
賄 hui

H

李榮海·常用行草字滙

一〇六

寒 han
獲 huo
豁 huo
貨 huo
霍 huo

蠖 huo
頑 hang
虹 hong
給 ji
級 ji

籍 ji
箕 ji
畸 ji
瘠 ji
己 ji

李榮海·常用行草字滙

一〇八

李榮海·常用行草字滙

嫉 ji
塏 ji
妓 ji
計 ji
蟣 ji
蒺 ji
伎 ji
績 ji
佶 ji
呱 ji
偈 ji
冀 ji
剞 ji
踖 ji
即 ji

及 ji
唧 ji
吉 ji
基 ji
圾 ji

嘰 ji
寂 ji
寄 ji
季 ji
屐 ji

姬 ji
幾 ji
忌 ji
岌 ji
嵇 ji

李榮海·常用行草字滙

徛 ji
急 ji
悸 ji
惎 ji
戢 ji

既 ji
擠 ji
暨 ji
擊 ji
晉 jin

楫 ji
棘 ji
極 ji
機 ji
汲 ji

李榮海·常用行草字滙

稽 雄 洄

紀 暖 渚

籍 犄 淑

羈 笈 珠

糸彡 祭 疾

J

泊 ji
濟 ji
激 ji
璣 ji
疾 ji

磯 ji
稷 ji
積 ji
笈 ji
祭 ji

稽 ji
紀 ji
籍 ji
羈 ji
騰 ji

李榮海·常用行草字滙

一一三

J

繼 ji
脊 ji
茭 ji
薊 ji
記 ji

譏 ji
輯 ji
集 ji
迹 ji
際 ji

鷄 ji
霽 ji
鋏 jia
笄 ji
驥 ji

李榮海·常用行草字滙

一一三

J

堅 ji
筴 jia
葭 jia
浹 jia
枷 jia

架 jia
夾 jia
佳 jia
假 jia
傢 jia

價 jia
加 jia
嘉 jia
嫁 jia
家 jia

李榮海·常用行草字滙

一二四

J

甲
jia

稼
jia

筕
jia

蛺
jia

賈
jia

迦
jia

頰
jia

駕
jia

戛
jia

岬
jia

賤
jian

恝
jia

諫
jian

櫃
jia

菅
jian

李榮海·常用行草字滙

一一五

件　独　璽
菚　薪　䇞
信　尖　艳
健　劍　聆
薰　減　僭

蠒 jian
莔 jian
腱 jian
瞼 jian
僣 jian

犍 jian
薪 jian
尖 jian
劍 jian
減 jian

件 jian
姦 jian
儉 jian
健 jian
兼 jian

李榮海·常用行草字滙

一一六

J

建 jian
堅 jian
剪 jian
蘎 ji
戔 jian

揀 jian
檢 jian
束 jian
殲 jian
澗 jian

濺 jian
煎 jian
漸 jian
簡 jian
箋 jian

李榮海·常用行草字滙

一一七

箭
jian

齣
jian

剪
jian

肩
jian

艦
jian

艱
jian

薦
jian

見
jian

諓
jian

謇
jian

踐
jian

蹇
jian

間
jian

鍵
jian

鑒
jian

李榮海・常用行草字滙

J

饯 jian

缣 jian

笕 jian

桨 jiang

牮 jian

酱 jiang

疆 jiang

浆 jiang

僵 jiang

匠 jiang

姜 jiang

奖 jiang

江 jiang

缰 jiang

犟 jiang

李榮海·常用行草字滙

二一九

疆
jiang
絳
jiang
蔣
jiang
講
jiang
豇
jiang

降
jiang
壃
jiang
醮
jiao
芁
jiao
酵
jiao

矯
jiao
交
jiao
撟
jiao
澆
jiao
徼
jiao

椒
jiao

僥
jiao

佼
jiao

皦
jiao

噍
jiao

叫
jiao

嬌
jiao

姣
jiao

教
jiao

攪
jiao

皎
jiao

椒
jiao

狡
jiao

焦
jiao

皎
jiao

礁
jiao

李榮海 · 常用行草字滙

一二一

較
鷦
剿
餃
轎

蕉
蛟
覺
跤
角

絞
窖
御
繳
膠

J

絞 jiao
窖 jiao
脚 jiao
繳 jiao
膠 jiao

蕉 jiao
蛟 jiao
覺 jiao
跤 jiao
角 jiao

較 jiao
轎 jiao
郊 jiao
餃 jiao
驕 jiao

李榮海·常用行草字滙

一二三

李榮海·常用行草字滙

碣 捷 戒

睫 揭 居

皆 界 婕

竭 桔 截

節 潔 接

J

戒 jie
居 jie
婕 jie
截 jie
接 jie

捷 jie
揭 jie
界 jie
桔 jie
潔 jie

碣 jie
睫 jie
皆 jie
竭 jie
節 jie

李榮海·常用行草字滙

一二四

炒 覲 巾

沐 近 浸

爐 今 筋

瑾 僅 斤

盡 勁 緊

J

巾 jin
浸 jin
筋 jin
斤 jin
緊 jin

覲 jin
近 jin
今 jin
僅 jin
勁 jin

妗 jin
津 jin
爐 jin
瑾 jin
盡 jin

李榮海·常用行草字滙

一二六

矜
jin

禁
jin

襟
jin

謹
jin

進
jin

金
jin

錦
jin

靳
jin

饉
jin

墐
jin

旌
jing

兢
jing

晶
jing

精
jing

晴
jing

李榮海·常用行草字滙

一二七

境
靓
井

将
鲸
烃

岂
京
径

敌
俪
竟

景
净
胫

井 jing
婧 jing
径 jing
竟 jing
胫 jing

靓 jing
鲸 jing
京 jing
儆 jing
净 jing

境 jing
将 jing
荆 jing
敬 jing
景 jing

李榮海·常用行草字滙

一二八

J

泾
jing

痉
jing

茎
jing

粳
jing

菁
jing

憬
jing

警
jing

镜
jing

阱
jing

靖
jing

静
jing

泂
jiong

惊
jing

倞
jing

颈
jing

李榮海 · 常用行草字滙

一二九

炯
玏 颎 厩 罊

枢 郐

窘 糾 迎

扃

久 鸒 臼

玖 久

罊

舅

炯
jiong
颎
jiong
迥
jiong
窘
jiong
扃
jiong

厩 jiu
枢 jiu
糾 jiu
就 jiu
臼 jiu

玖 jiu
鸒 jiu
久 jiu
咎 jiu
舅 jiu

J

李榮海·常用行草字滙

一三○

J

揪 jiu
救 jiu
灸 jiu
究 jiu
疚 jiu

九 jiu
舊 jiu
赳 jiu
酒 jiu
韭 jiu

鳩 jiu
蝤 jiu
苴 ju
局 ju
椇 ju

李榮海·常用行草字滙

一三一

桶　巨　俱

雎　拘　具

岠　懼　剝

舉　拒　与

聚　據　居

J

俱 ju
具 ju
劇 ju
句 ju
居 ju

巨 ju
拘 ju
懼 ju
拒 ju
據 ju

橘 ju
矩 ju
炬 ju
舉 ju
聚 ju

李榮海·常用行草字滙

一三二

詎
ju

苣
ju

距
ju

遽
ju

鋸
ju

蘜
ju

颶
ju

駒
ju

掎
ji

圈
juan

鐫
juan

倦
juan

涓
juan

卷
juan

娟
juan

李榮海·常用行草字滙

一三三

J

倦 juan
捐 juan
眷 juan
绢 juan
鄄 juan

鹃 juan
卷 juan
抉 jue
撅 jue
绝 jue

厥 jue
桷 jue
崛 jue
橛 jue
掘 jue

李榮海·常用行草字滙

一三四

J

珏
jue

玦
jue

爵
jue

砄
jue

訣
jue

蹶
jue

决
jue

軍
jun

俊
jun

君
jun

均
jun

峻
jun

濬
jun

珺
jun

竣
jun

李榮海·常用行草字滙

一三五

鞁 浚 技

剴 鈞 子

劾 駿 菌

壋 雋 郡

楷 畯

J K

技 ji
子 jie
筠 jun
菌 jun
郡 jun

浚 jun
鈞 jun
駿 jun
雋 jun
畯 jun

鞁 jun
剴 kai
劾 kai
壋 kai
楷 kai

李榮海 · 常用行草字滙

一三六

凱
kai

愷
kai

开
kai

愒
kai

揩
kai

慨
kai

鍇
kai

看
kan

砍
kan

刊
kan

堪
kan

勘
kan

侃
kan

坎
kan

戡
kan

李榮海·常用行草字滙

一三七

瞰
kan

莰
kan

槛
kan

阚
kan

龕
kan

糠
kang

亢
kang

慷
kang

康
kang

抗
kang

扛
kang

炕
kang

伉
kang

拷
kao

尻
kao

K

李榮海·常用行草字滙

一三八

恪
ke
坷
ke
客
ke
壳
ke
搕
ke

柯
ke
渴
ke
珂
ke
磕
ke
苛
ke

瞌
ke
軻
ke
岢
ke
喀
ka
峉
ke

K

李榮海·常用行草字滙

一四〇

K

咳
ke

懇
ken

坑
keng

肯
ken

鏗
keng

墾
ken

孔
kong

空
kong

恐
kong

扣
kou

控
kong

摳
kou

釦
kou

叩
kou

寇
kou

李榮海 · 常用行草字滙

一四一

口 跨 骻
胯
誇
郐
儈

枯
窟
酷
褲
跨

口
苦
哭
奎
庫
尖
奎
庫

李榮海·常用行草字滙

口 kou
苦 ku
哭 ku
奎 kui
庫 ku

枯 ku
窟 ku
酷 ku
褲 ku
跨 kua

骻 kua
胯 kuai
誇 kua
郐 kuai
儈 kuai

K

塊 kuai
快 kuai
獪 kuai
礦 kuang
劊 kuai

寬 kuan
欵 kuan
筷 kuai
覸 kuang
匡 kuang

況 kuang
曠 kuang
夼 kuang
框 kuang
狂 kuang

李榮海·常用行草字滙

一四三

筐 kuang
眶 kuang
誆 kuang
誑 kuang
匱 kui

K

迋 kuang
潰 kui
揆 kui
巋 kui
傀 kui

巋 kui
愧 kui
瞆 kui
盔 kui
窥 kui

李榮海·常用行草字滙

一四四

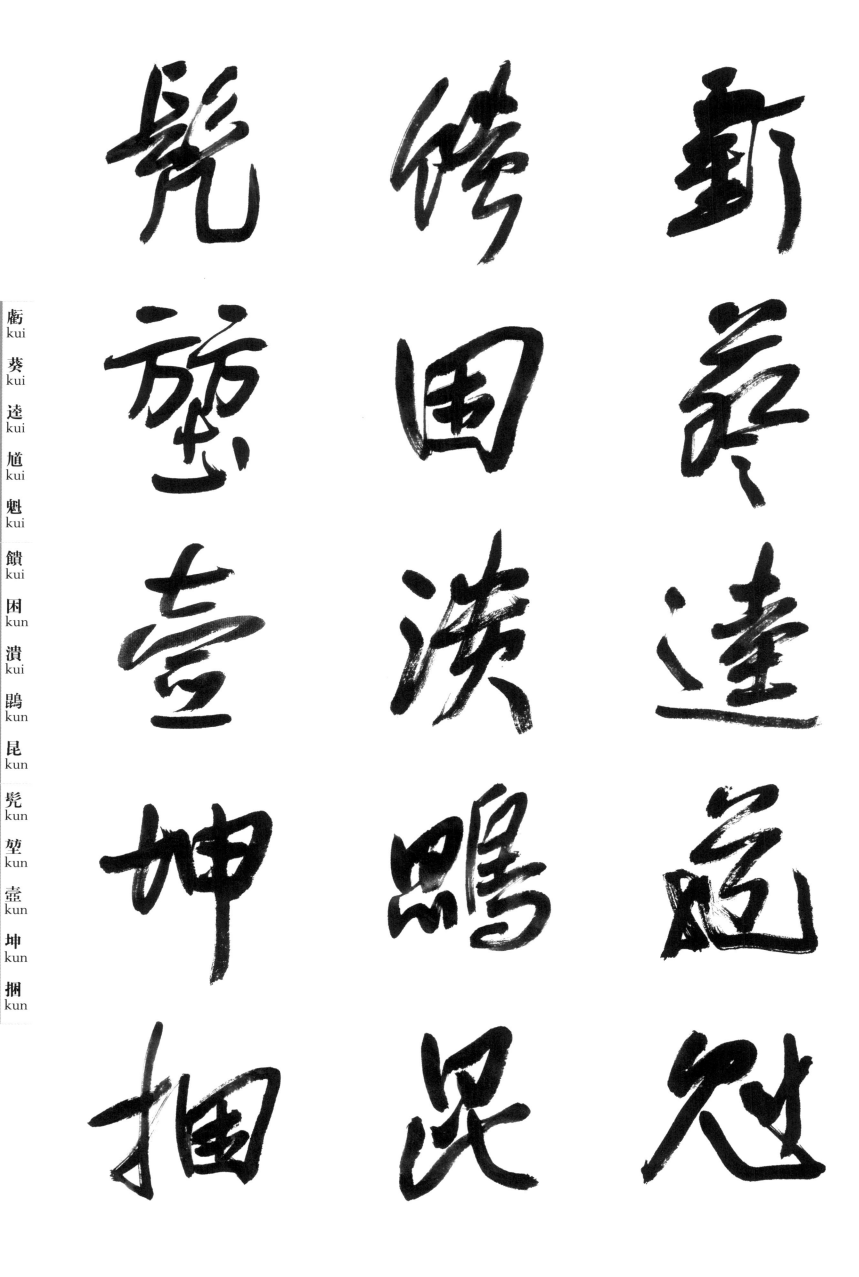

K

匮 kui
葵 kui
逵 kui
馗 kui
魁 kui

馈 kui
困 kun
溃 kui
鹍 kun
昆 kun

髡 kun
堃 kun
壶 kun
坤 kun
捆 kun

李榮海·常用行草字滙

一四五

琨 kun
鲲 kun
擴 kuo
崑 kun
括 kuo

薧 kao
廓 kuo
闊 kuo
廓 kuang
闓 kai

鎧 kai
喇 la
垃 la
覶 la
拉 la

KL

李榮海·常用行草字滙

一四六

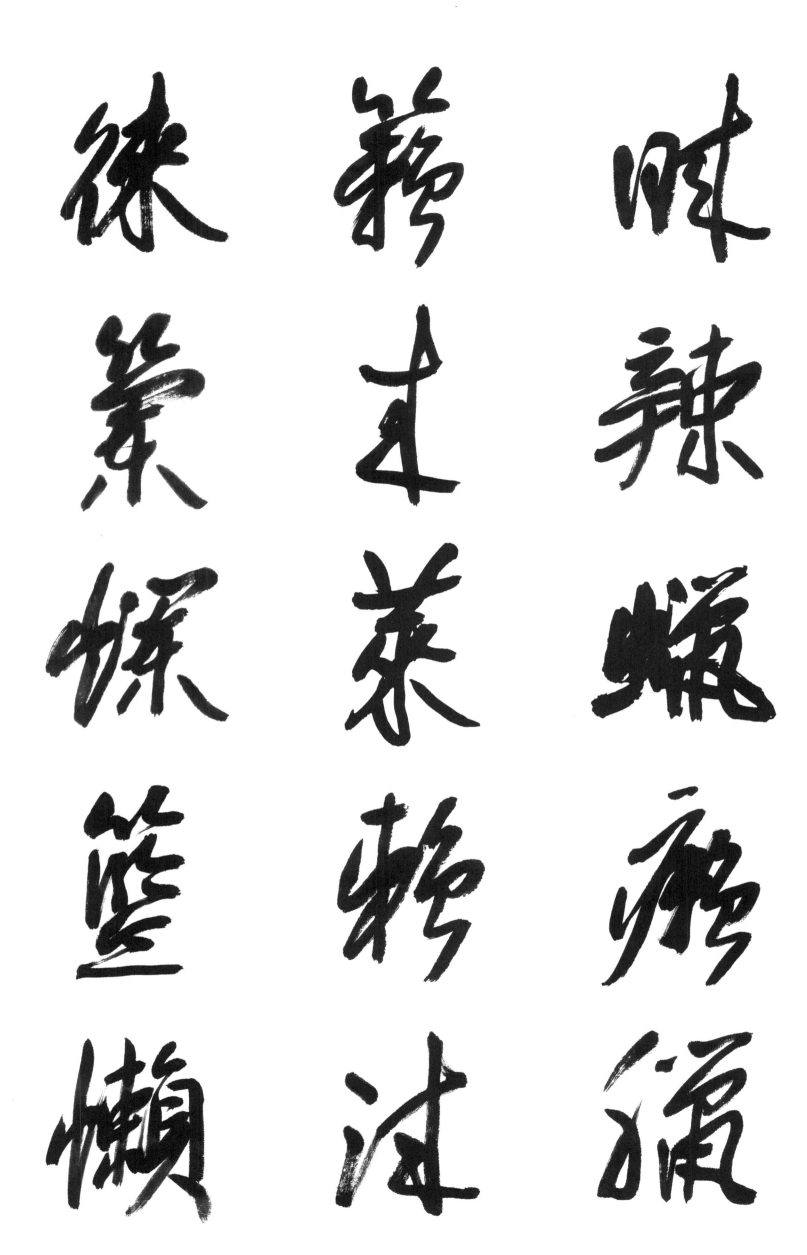

睐 lai
辣 la
蠟 la
癩 la
臘 la

籟 lai
來 lai
萊 lai
賴 lai
淶 lai

徠 lai
闌 lan
爛 lan
籃 lan
懶 lan

李榮海·常用行草字滙

一四七

欄 lan
嵐 lan
婪 lan
攔 lan
攬 lan

瀾 lan
濫 lan
纜 lan
蘭 lan
覽 lan

闌 lan
朗 lang
廊 lang
銀 lang
榔 lang

L

李榮海·常用行草字滙

一四八

琅
lang

狼
lang

鋃
lang

烺
lang

浪
lang

撈
lao

埌
lang

郎
lang

佬
lao

醪
lao

劳
lao

嘮
lao

姥
lao

澇
lao

烙
lao

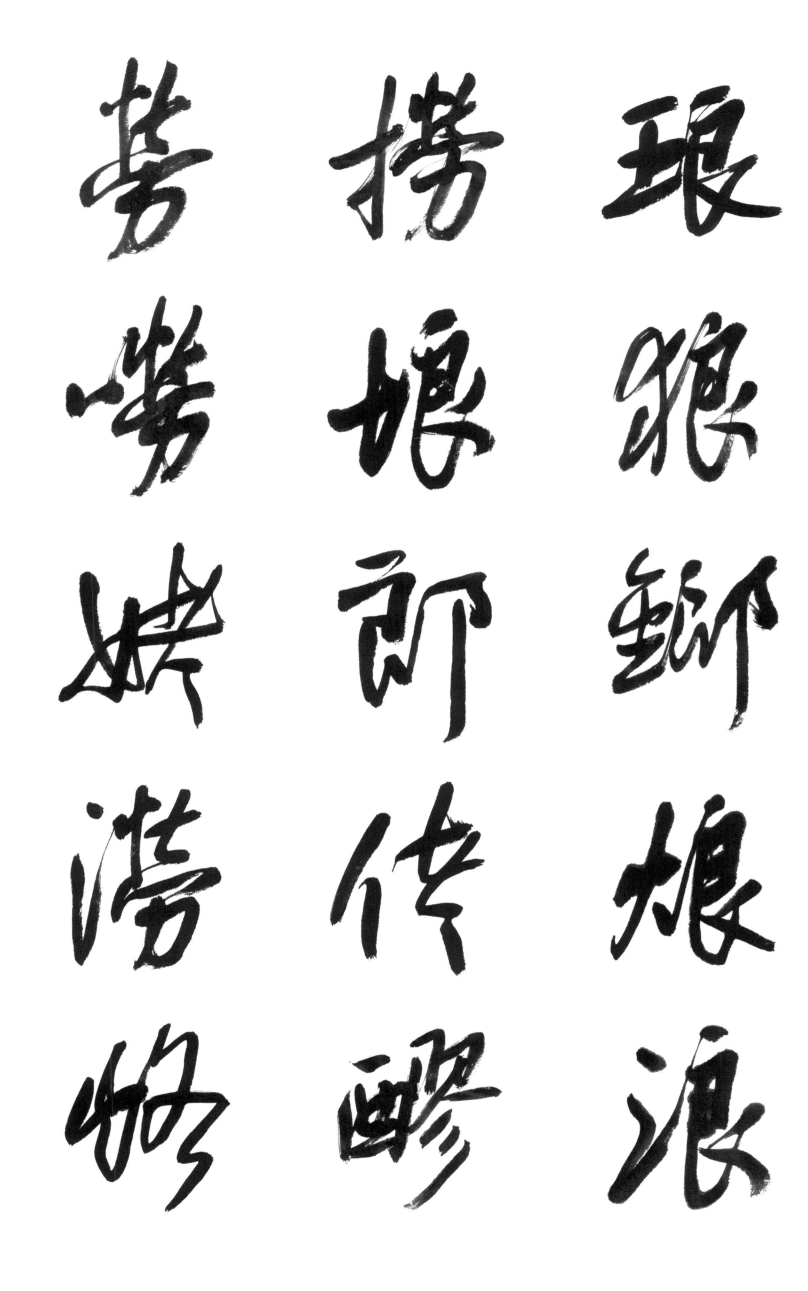

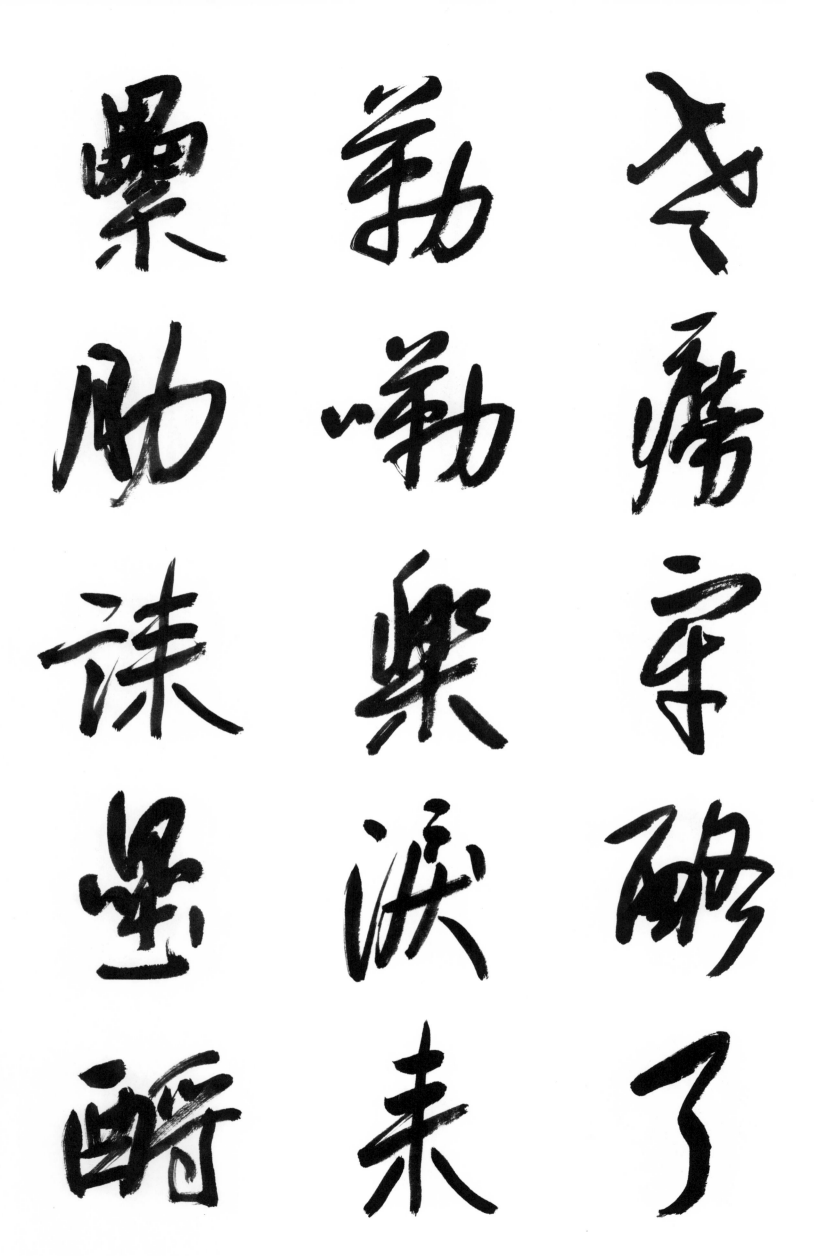

L

李榮海·常用行草字滙

一五〇

老 lao
癆 lao
牢 lao
酪 lao
了 le
勒 le
嘞 le
樂 le
淚 lei
耒 lei
纍 lei
肋 lei
誄 lei
壘 lei
酹 lei

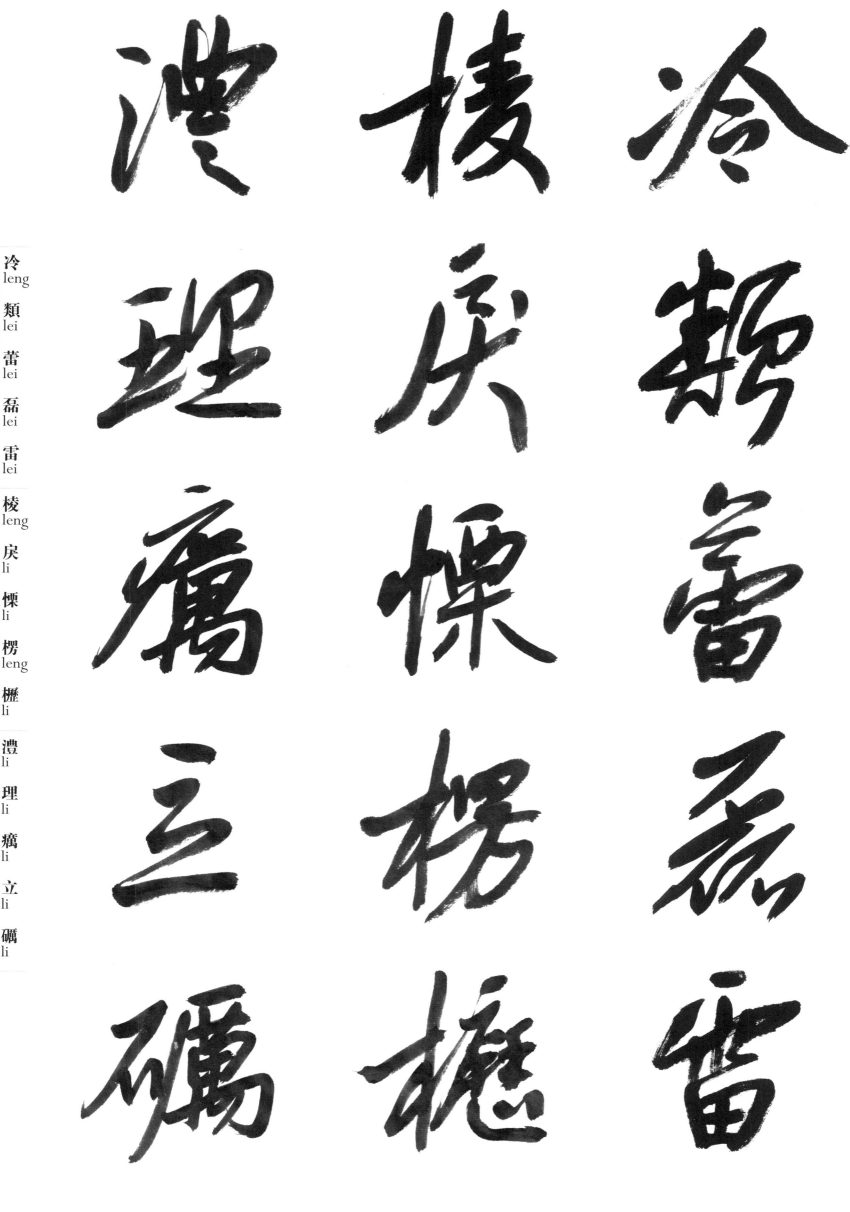

L

冷
leng

類
lei

蕾
lei

磊
lei

雷
lei

棱
leng

戾
li

慄
li

楞
leng

欐
li

澧
li

理
li

瘺
li

立
li

礪
li

李榮海·常用行草字滙

一五一

L

藜 li
蓠 li
蠡 li
蛎 li
蜊 li
俪 li

骊 li
黎 li
俐 li
僚 li
力 li

例 li
娌 li
励 li
利 li
厘 li

李榮海·常用行草字滙

一五二

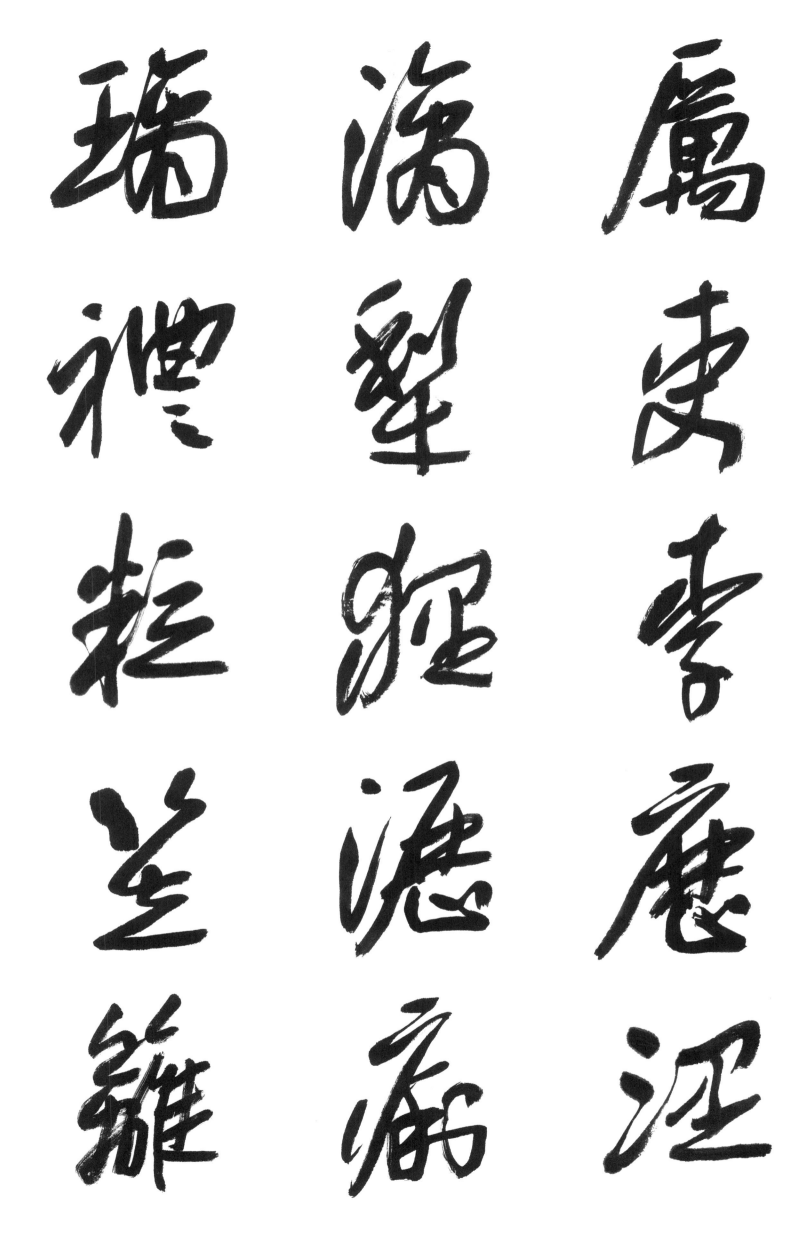

L

厲 li
吏 li
李 li
歷 li
浬 li

灘 li
犁 li
貍 li
灑 li
痢 li

璃 li
禮 li
粒 li
笠 li
籬 li

李榮海·常用行草字滙

一五三

罹 li 莅 li 莉 li 荔 li 裏 li

裡 li 邐 li 酈 li 里 li 醴 li

離 li 靂 li 鸝 li 鯉 li 麗 li

李榮海·常用行草字滙

一五四

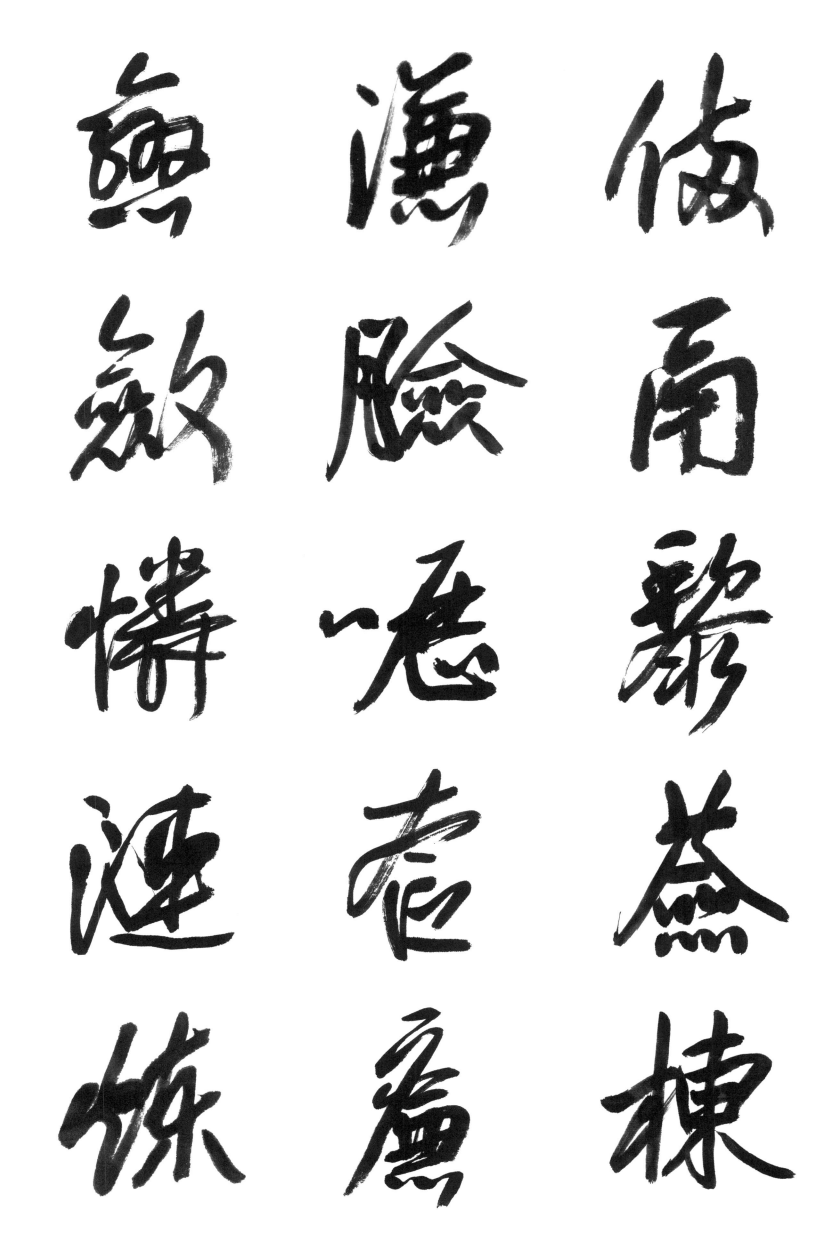

俩
lia

丽
li

黎
li

蔾
lian

楝
lian

溓
lian

脸
lian

喱
li

奩
lian

廉
lian

戀
lian

斂
lian

憐
lian

漣
lian

煉
lian

李榮海·常用行草字滙

一五五

梁　璉
lian

簾
lian

練
lian

蓮
lian

樑
lian

鏈
lian

鐮
lian

鰱
lian

兩
liang

褳
lian

梁
liang

連
lian

良
liang

糧
liang

諒
liang

李榮海·常用行草字滙

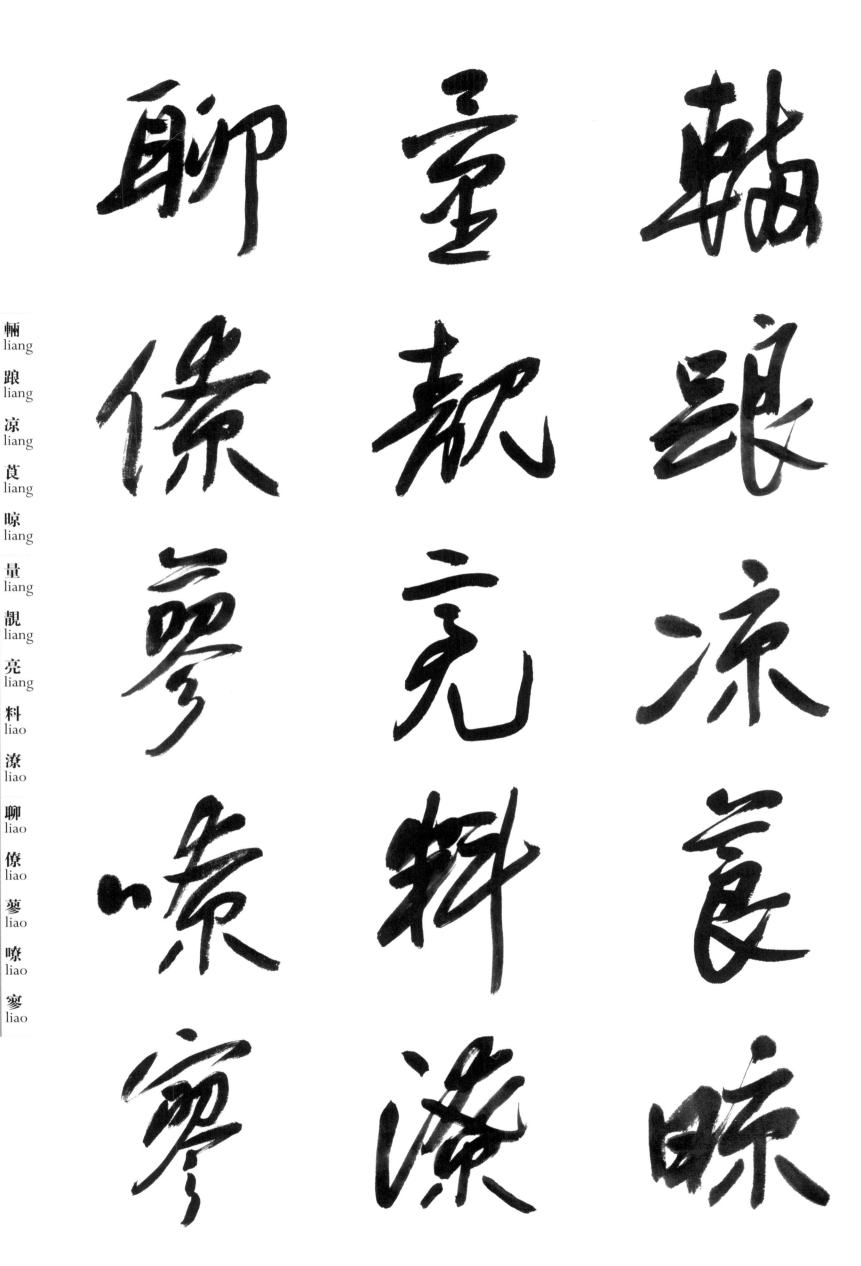

L

辆
liang

踉
liang

凉
liang

莨
liang

晾
liang

量
liang

靓
liang

亮
liang

料
liao

漻
liao

聊
liao

僚
liao

蓼
liao

嘹
liao

寥
liao

李榮海·常用行草字滙

一五七

嶙 lin
裂 lie
趔 lie
剌 la
磷 lin

悢 liang
藺 lin
賃 lin
伶 ling
凛 lin

拎 lin
林 lin
淋 lin
鄰 lin
琳 lin

李榮海·常用行草字滙

轥 lin
臨 lin
遴 lin
蹸 lin
鄰 lin

鱗 lin
霖 lin
麟 lin
苓 ling
凌 ling

聆 ling
令 ling
另 ling
六 liu
嶺 ling

L

李榮海·常用行草字滙

一六〇

L

玲 ling
綾 ling
羚 ling
翎 ling
菱 ling

鈴 ling
零 ling
陵 ling
靈 ling
領 ling

齡 ling
劉 liu
榴 liu
柳 liu
流 liu

李榮海 · 常用行草字滙

一六一

李榮海·常用行草字滙

一六二

L

聾
long

窿
long

篭
long

隆
long

隴
long

龍
long

蟻
lou

蔞
lou

僂
lu

屢
lu

嶁
lu

摟
lou

劖
lou

瘻
lou

漏
lou

L

陋 lou
蒌 lou
樓 lou
鏤 lou
簍 lou

簏 lu
櫓 lu
碌 lu
璐 lu
鹵 lu

辘 lu
蘆 lu
攄 lu
瀘 lu
廬 lu

李榮海 · 常用行草字滙

一六四

L

爐lu
禄lu
虜lu
擄lu
賂lu

轤lu 路lu
錄lu 陸lu
鷺lu

露lu 顱lu
魯lu 鱸lu
鹿lu

李榮海·常用行草字滙

一六五

麓
lu

卵
luan

墟
lu

亂
luan

孿
luan

孌
luan

侖
lun

攣
luan

欒
luan

論
lun

鑾
luan

鸞
luan

掄
lun

倫
lun

淪
lun

李榮海·常用行草字滙

一六六

L

輪 lun
綸 lun
漯 luo
灤 luo
籮 luo

絡 luo
洛 luo
羅 luo
螺 luo
落 luo

裸 luo
蘿 luo
邏 luo
鑼 luo
騾 luo

李榮海 · 常用行草字滙

一六七

L

駱 luo

律 lü
挐 lü
捛 lü
绿 lü

侣 lü
驢 lü
吕 lü
履 lü
慮 lü

榈 lü
旅 lü
縷 lü
鋁 lü
閭 lü

李榮海·常用行草字滙

L
M

痫 la
掠 lüe
膂 lü
略 lüe
嘛 ma

蟆 ma
麻 ma
嗎 ma
嘛 ma
媽 ma

瑪 ma
傌 ma
罵 ma
碼 ma
馬 ma

李榮海·常用行草字滙

一六九

脈　買　麥　埋　賣　邁　霾　悗　瞞　慢　嫚　幔　曼　漫　滿

M

脈
mai

買
mai

麥
mai

埋
mai

賣
mai

邁
mai

霾
mai

悗
man

瞞
man

慢
man

嫚
man

幔
man

曼
man

漫
man

滿
man

李榮海·常用行草字滙

一七〇

M

缦 man

蛮 man

谩 man

蔓 man

馒 man

邙 mang

鳗 man

忙 mang

盲 mang

芒 mang

茫 mang

莽 mang

虻 mang

蟒 mang

冒 mao

李榮海·常用行草字滙

一七一

懋
mao
茆
mao
貌
mao
矛
mao
貿
mao
帽
mao
卯
mao
毛
mao
芼
mao
牦
mao

昴
mao
貓
mao
耄
mao
瑁
mao
茂
mao

M

铆 mao
茅 mao
锚 mao
髦 mao
嚜 mo

嵋 mei
麽 me
楣 mei
美 mei
眉 mei

媒 mei
寐 mei
妹 mei
媚 mei
枚 mei

李榮海·常用行草字滙

一七三

梅 mei
昧 mei
每 mei
玫 mei
煤 mei
莓 mei
門 men
魅 mei
們 men
霉 mei
捫 men
燜 men
悶 men
孟 meng
懞 meng

M

李榮海・常用行草字滙

一七四

矇 meng
氓 meng
丏 mian
檬 meng
眊 meng

夢 meng
懵 meng
朦 meng
盟 meng
檬 meng

猛 meng
矇 meng
甍 meng
艋 meng
蒙 meng

李榮海·常用行草字滙

一七五

憪

彌

蒙

箒

麋

蠓

碅

泌

汩

忞

麋

瀰

彌

窑

米

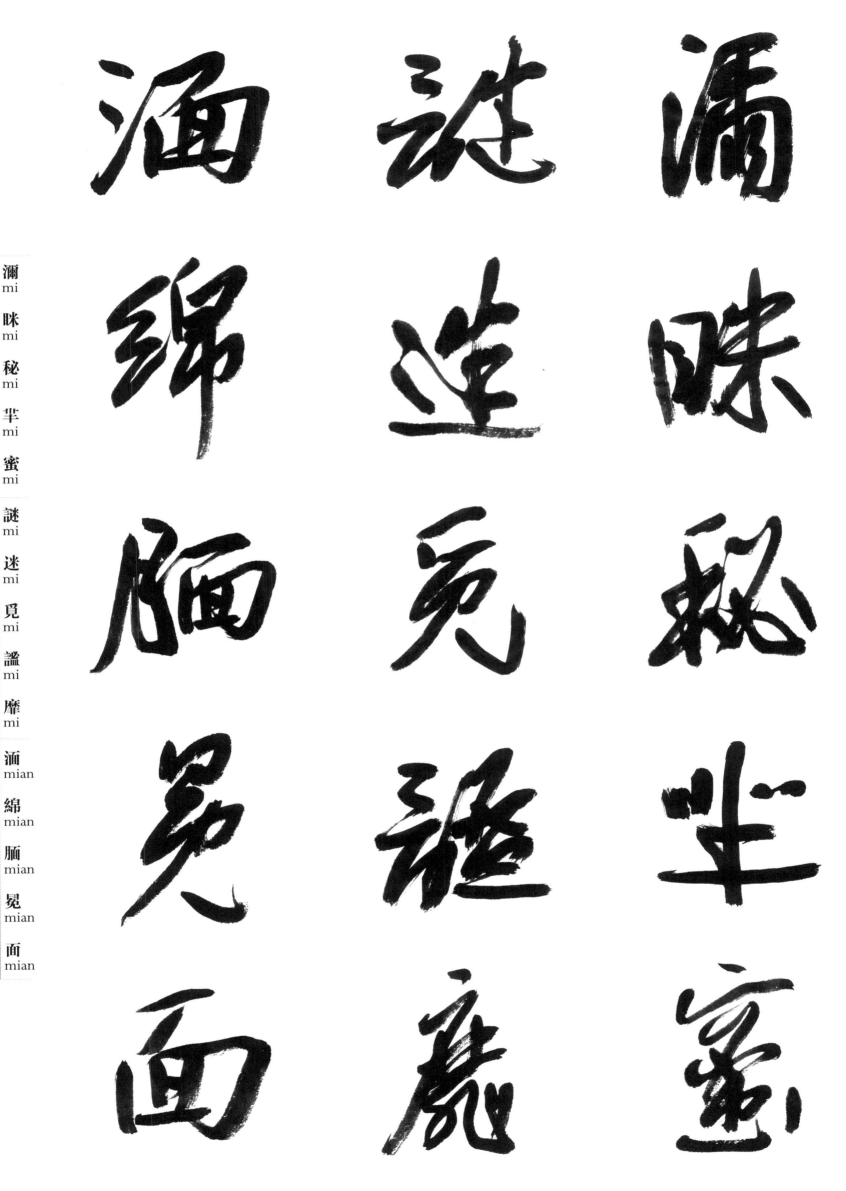

M

瀰
mi

眯
mi

秘
mi

芈
mi

蜜
mi

謎
mi

迷
mi

覓
mi

謐
mi

靡
mi

渑
mian

綿
mian

腼
mian

冕
mian

面
mian

李榮海·常用行草字滙

一七七

抄 沔 俛

苗 緬 免

眇 俪 勉

廟 眠 娩

妙 黾 棉

M

俛
mian

免
mian

勉
mian

娩
mian

棉
mian

沔
mian

緬
mian

俪
mian

眠
mian

黾
mian

抄
miao

苗
miao

眇
miao

廟
miao

妙
miao

李榮海・常用行草字滙

一七八

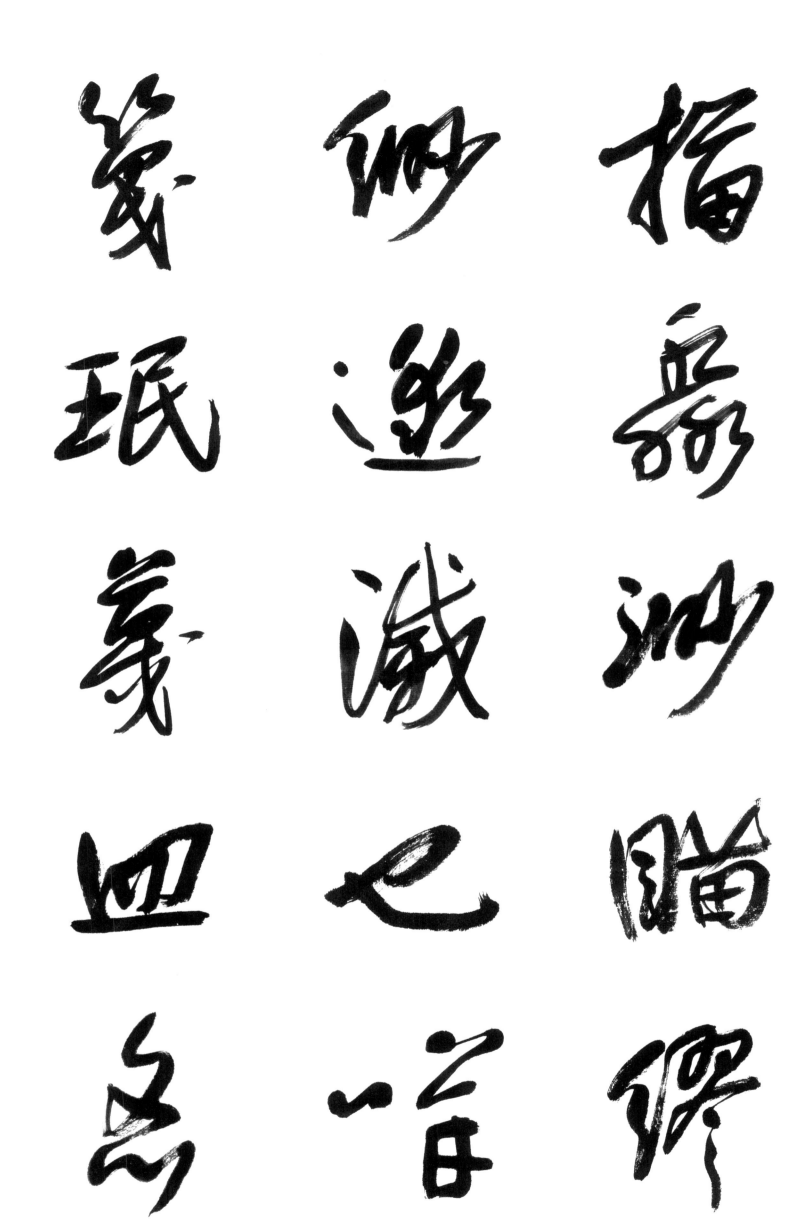

M

描 miao
淼 miao
渺 miao
瞄 miao
缪 miao

缈 miao
邈 miao
灭 mie
乜 mie
咩 mie

篾 mie
珉 min
蔑 mie
皿 min
忞 min

李榮海·常用行草字滙

一七九

岷
min

懋
min

抿
min

憫
min

旻
min

M

敏
min

民
min

茗
ming

泯
min

笢
min

李榮海·常用行草字滙

閔
min

苠
min

閩
min

瞑
ming

暝
ming

命
ming

一八〇

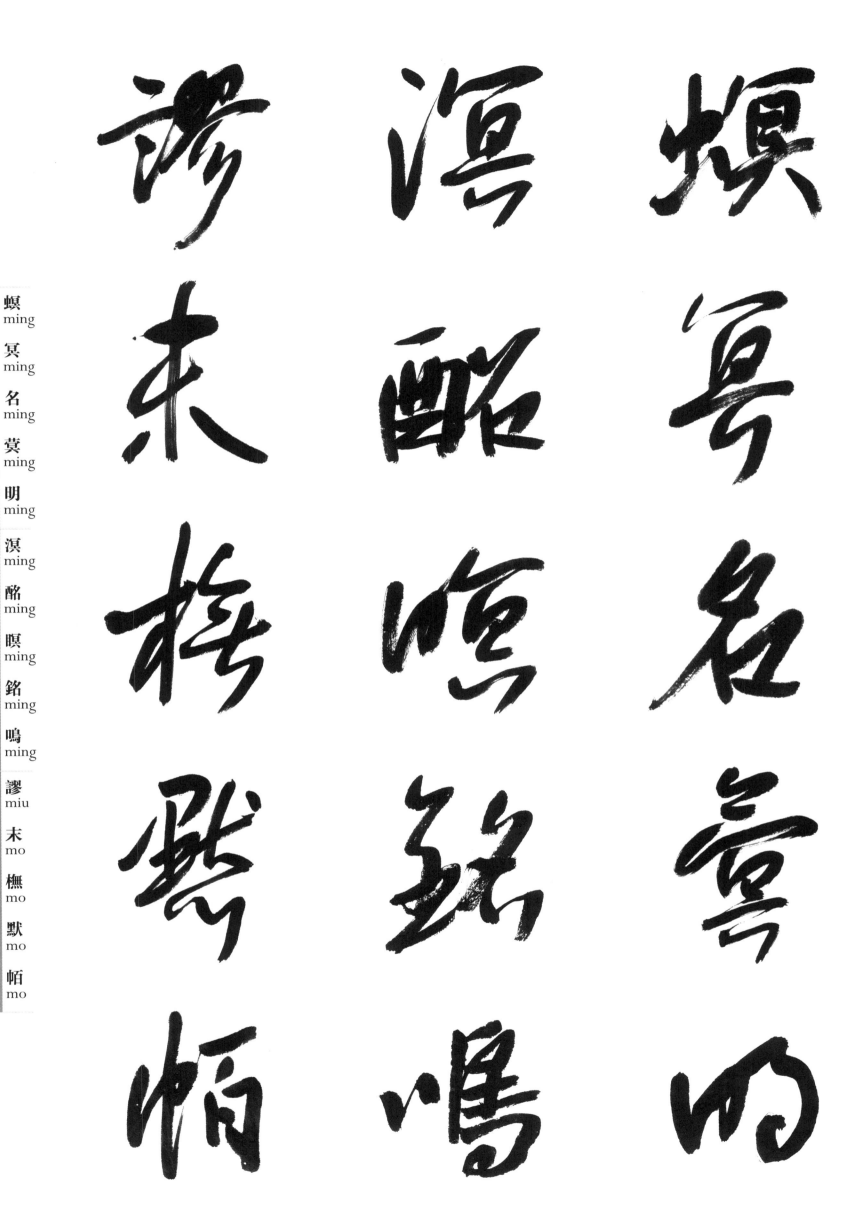

M

螟
ming

冥
ming

名
ming

蓂
ming

明
ming

溟
ming

酩
ming

瞑
ming

銘
ming

鸣
ming

谬
miu

末
mo

橅
mo

默
mo

帞
mo

李榮海·常用行草字彙

一八一

李榮海·常用行草字滙　一八二

墨 mo
抹 mo
摹 mo
摸 mo
摩 mo
沫 mo
繹 mo
漠 mo
磨 mo
没 mo
膜 mo
莫 mo
蘑 mo
謨 mo
茉 mo

M

馍
mo

陌
mo

默
mo

蟇
mo

眸
mou

牟
mou

魔
mo

蛑
mou

某
mou

侔
mou

谋
mou

木
mu

姆
mu

母
mu

牧
mu

李榮海·常用行草字滙

一八三

李榮海·常用行草字滙

李榮海·常用行草字滙

說 na
納 na
那 na
哪 na
呐 na

娜 na
鈉 na
奈 nai
衲 nai
柰 nai

耐 nai
奶 nai
捺 na
芳 nai
迺 nai

脑
nan
南
nan
喃
nan
囝
nan
楠
nan

囡
nan
男
nan
赧
nan
蝻
nan
硇
nao

囊
nang
难
nan
恼
nao
闹
nao
挠
nao

李荣海·常用行草字汇

N

腦 nao
呐 ne
瑙 nao
訥 ne
內 nei
嫩 nen
恁 nen
能 neng
拿 na
你 ni
昵 ni
倪 ni
睨 ni
郳 ni
匿 ni

李榮海·常用行草字滙

一八七

涅 nie
聱 nie
濘 ning
捏 nie
佞 ning
聶 nie
獰 ning
您 nin
聹 ning
凝 ning
嚀 ning
擬 ni
妞 niu
甯 ning
忸 niu

N

李榮海·常用行草字滙

一九〇

N

拗 niu
牛 niu
扭 niu
擰 ning
紐 niu

鈕 niu
饢 nong
弄 nong
譨 nong
醲 nong

儂 nong
濃 nong
農 nong
帑 nu
膿 nong

李榮海 · 常用行草字滙

一九一

N

努 nu
努 nu
奴 nu
砮 nu
弩 nu

怒 nu
駑 nu
暖 nuan
瘧 nue
懦 nuo

搦 nuo
虐 nue
挪 nuo
喏 nuo
糯 nuo

李榮海·常用行草字滙

一九二

諾 nuo
錯 nuo
女 nü
衄 nü
恧 nü
偶 ou
哦 o
慪 ou
甌 ou
耦 ou

歐 ou
嘔 ou
鷗 ou
藕 ou
謳 ou

杷 pa
耄 pa
鈀 pa
扒 pa
怕 pa

杷 pa
葩 pa
濆 pai
派 pai
徘 pai

拍 pai
湃 pai
排 pai
畔 pan
牌 pai

李荣海·常用行草字汇

一九四

碛 雱 旁

呛 庬 爬

弄 刨 螃

池 抛 琶

庖 疱 逄

旁 pang
爬 pa
螃 pang
琶 pa
逄 pang

雱 pang
庬 pang
刨 pao
抛 pao
疱 pao

碛 pao
咆 pao
奅 pao
泡 pao
庖 pao

P

李榮海·常用行草字滙

一九六

濆
pen

盆
pen

堋
peng

噴
pen

碰
peng

胼
peng

彭
peng

怦
peng

弸
peng

抨
peng

朋
peng

捧
peng

澎
peng

烹
peng

棚
peng

P

砰 peng
膨 peng
芃 peng
篷 peng
鵬 peng

蓬 peng
琵 pi
砒 pi
邳 pi
毘 pi

玭 pi
蜱 pi
皮 pi
匹 pi
屁 pi

P

澂 pi
糟 pi
批 pi
丕 pi
劈 pi

僻 pi
啤 pi
菫 bi
圮 pi
噼 pi

披 pi
枇 pi
伍 pi
痞 pi
疲 pi

李榮海・常用行草字滙

二〇〇

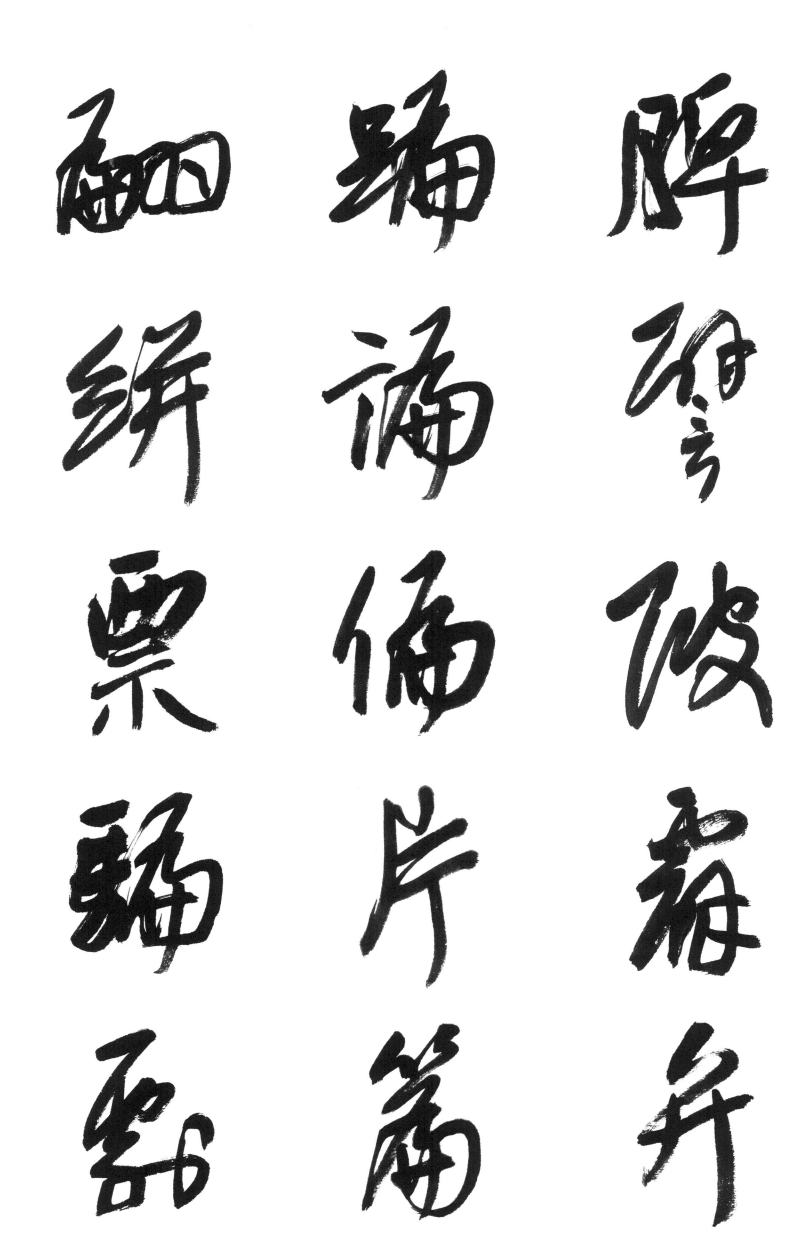

牝
嚊
品
瓢

縹
飄
撇
瞥
瞴

牝
萍
琕
貧
嬪

嘌
piao
嫖
piao
品
pin
漂
piao
瓢
piao

縹
piao
飄
piao
撇
pie
瞥
pie
瞴
pin

牝
pin
萍
ping
琕
pin
貧
pin
嬪
pin

李榮海·常用行草字滙

二〇二

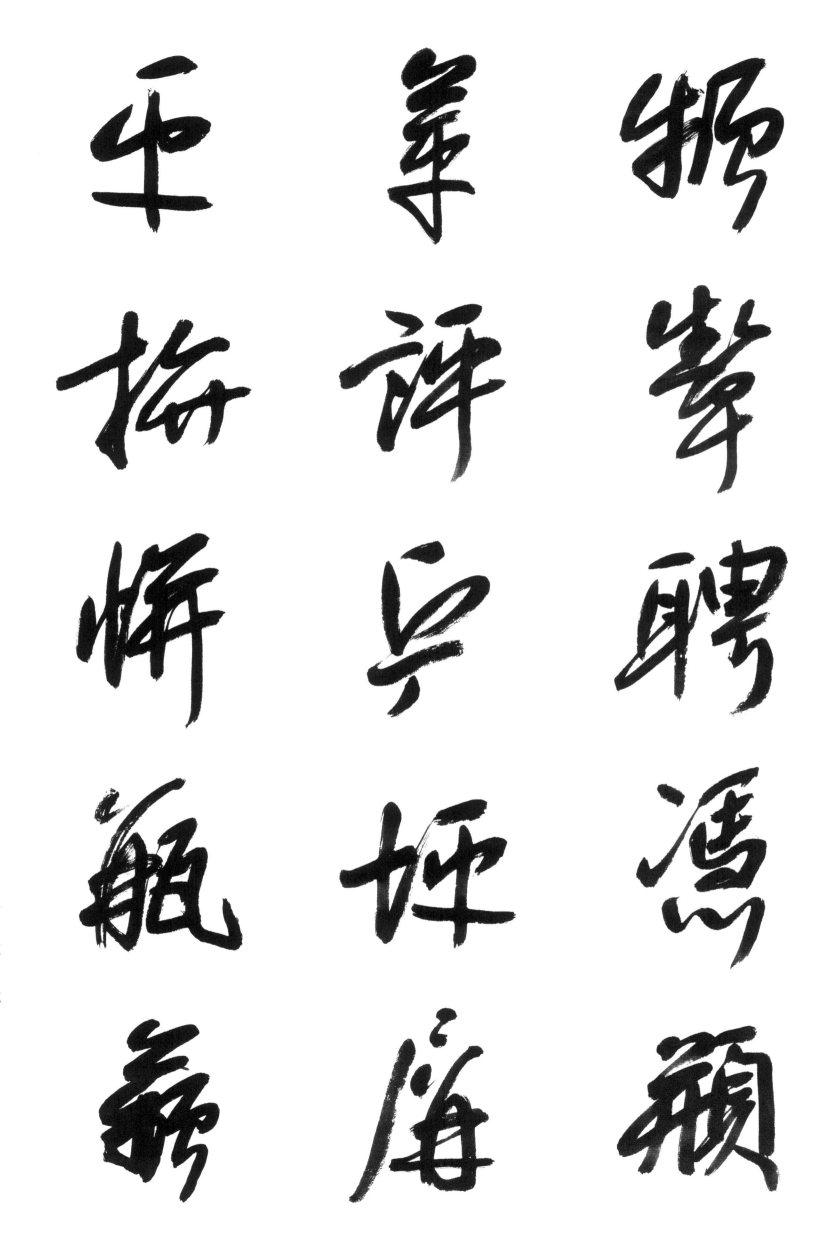

鮃 ping
萍 ping
娉 ping
朴 pu
坡 po

澩 po
眦 po
駮 po
粕 po
叵 po

婆 po
鏺 po
珀 po
破 po
笸 po

P

李榮海・常用行草字滙

二〇四

迫 po
鄱 po
魄 po
頗 po
抔 pou

剖 pou
卜 pu
圃 pu
普 pu
曝 pu

溥 pu
僕 pu
埔 pu
撲 pu
樸 pu

李榮海·常用行草字滙

二〇五

溥

剖

迫

僕

卜

鄱

埔

圃

魄

撲

菁

斷

橫

暶

抔

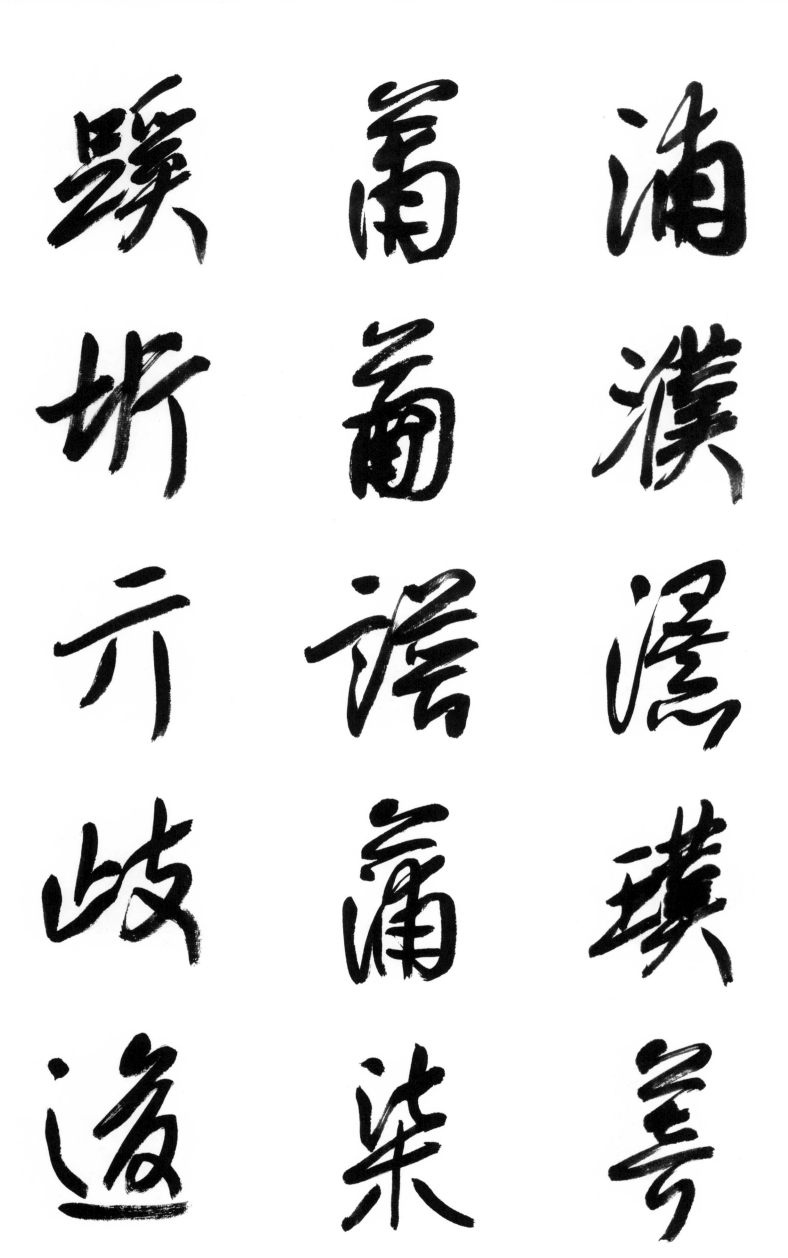

浦 pu
濮 pu
瀑 pu
璞 pu
菩 pu

莆 pu
葡 pu
譜 pu
蒲 pu
柒 qi

蹊 qi
圻 qi
亓 qi
歧 qi
逡 qun

李榮海·常用行草字滙

二〇六

琦 qí
淇 qí 乞 qí
器 qí 棄 qí

七 qí 企 qí
其 qí 奇 qí
契 qí

啓 qí 妻 qí
崎 qí 屺 qí
岐 qí

李榮海·常用行草字滙

憩 qi
旗 qi 戚 qi 敲 qi 期 qi
杞 qi 棋 qi 欹 qi 欺 qi 汽 qi
氣 qi 沏 qi 泣 qi 琪 qi 畦 qi

Q

李榮海·常用行草字滙

二〇八

Q

漆 qi
玘 qi
砌 qi
祺 qi
芪 qi
脐 qi
綦 qi
薺 qi
芑 qi
蛴 qi
綺 qi
耆 qi
讫 qi
萋 qi
豈 qi

李榮海·常用行草字滙

二〇九

千 抭 跨

篏 麒 起

潜 恄 騎

欠 揞 靑

倪 洽 騏

碕 qi
起 qi
騎 qi
齊 qi
騏 qi

拑 qian
麒 qi
恰 qia
揞 qia
洽 qia

千 qian
簽 qian
潜 qian
欠 qian
倪 qian

李榮海·常用行草字滙

二一〇

Q

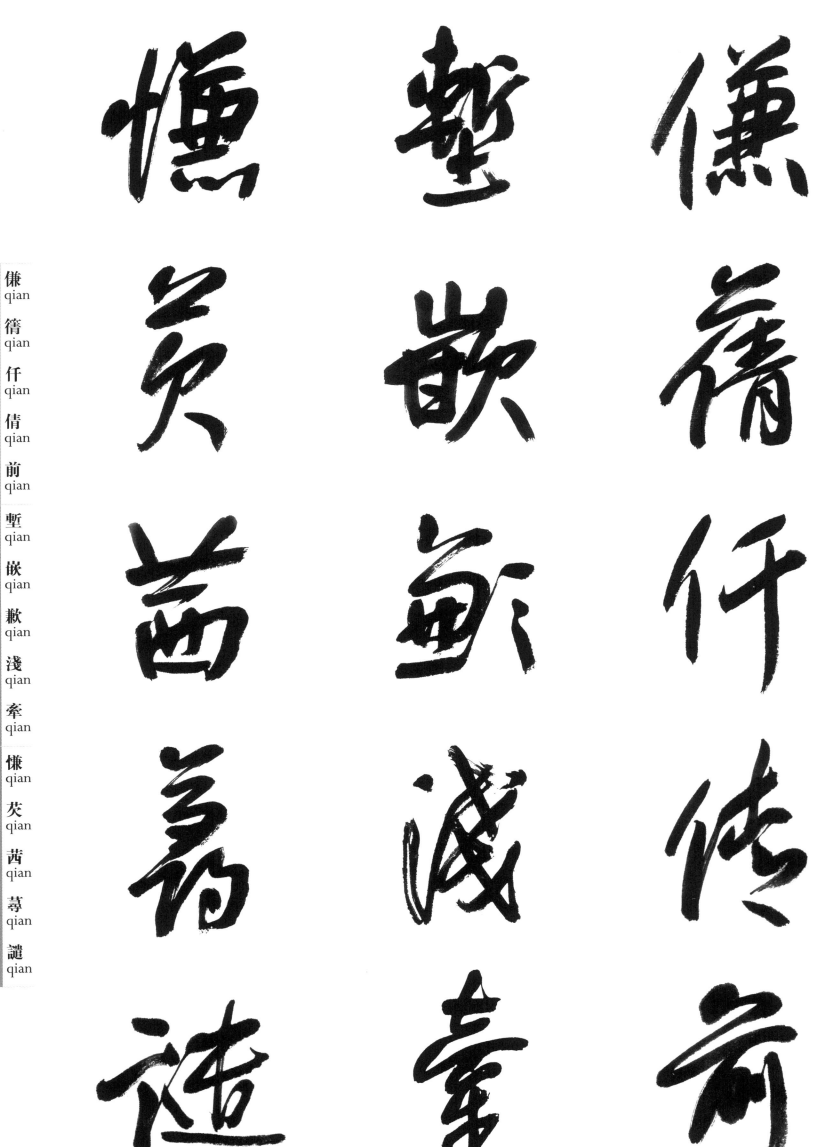

Q

傔
qian

篢
qian

仟
qian

倩
qian

前
qian

塹
qian

嵌
qian

歉
qian

淺
qian

牽
qian

慊
qian

茜
qian

茜
qi

蕁
qian

譴
qian

李榮海·常用行草字滙

二一一

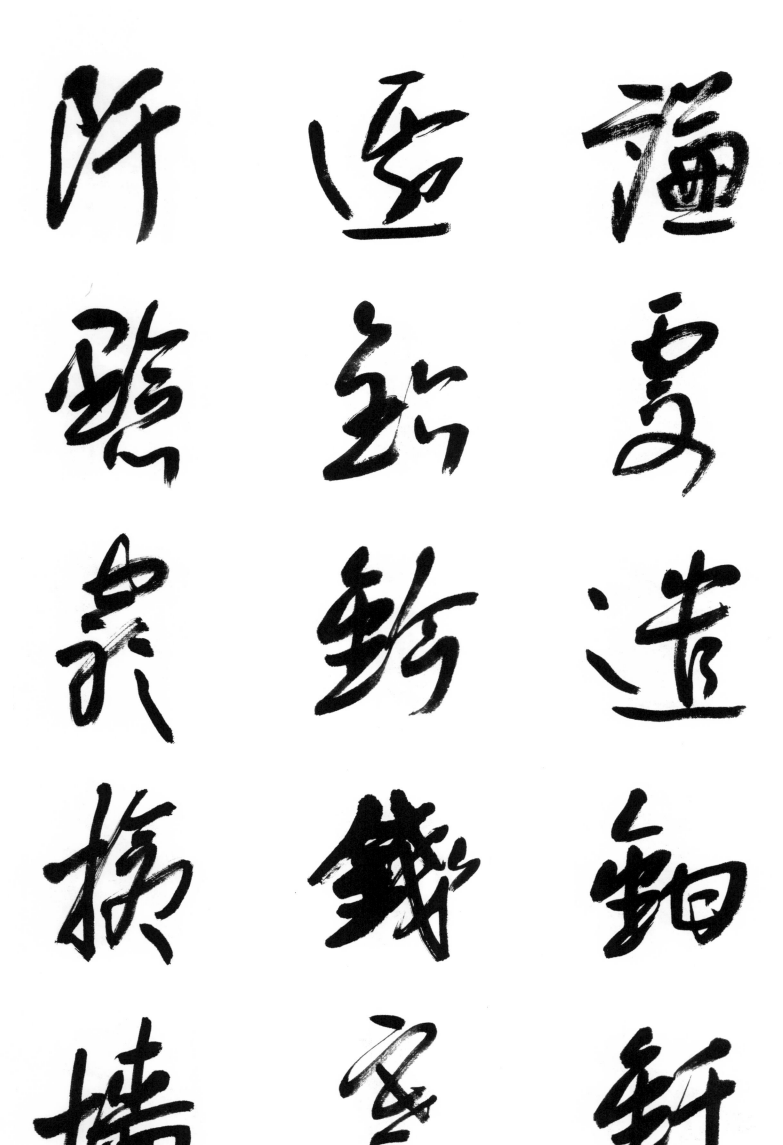

Q

謙
qian
虔
qian
遣
qian
鉗
qian
釺
qian

遷
qian
鉛
qian
鈐
qian
錢
qian
騫
qian

阡
qian
黔
qian
窮
qiong
搶
qiang
墙
qiang

李榮海·常用行草字滙

二一二

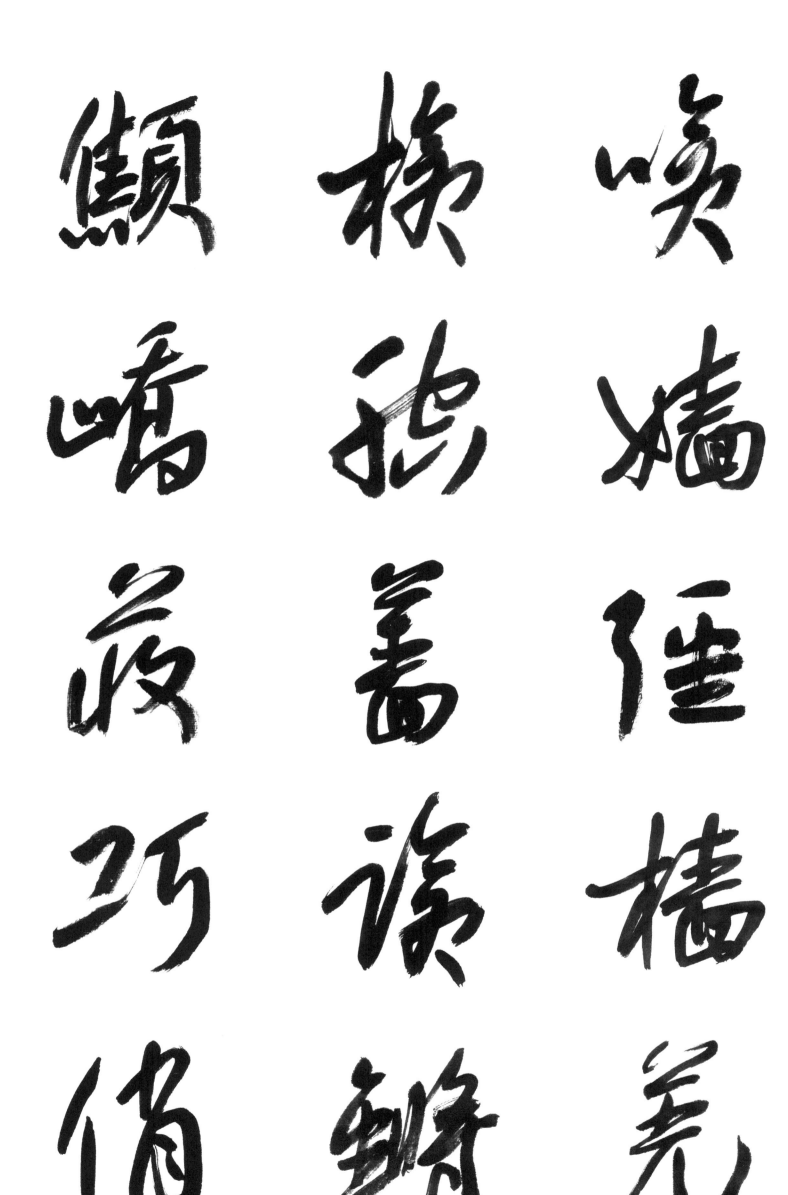

誚
敲
僑

蕎
橇
鳥

譙
鳥
峭

蹺
橋
撬

鍬
翹
悄

僑
qiao

喬
qiao
峭
qiao
撬
qiao
悄
qiao

敲
qiao
橋
qiao
瞧
qiao
樵
qiao
翹
qiao

誚
qiao
蕎
qiao
譙
qiao
蹺
qiao
鍬
qiao

Q

李榮海·常用行草字滙

二一四

Q

竊
qie

且
qie

鞘
qiao

篋
qie

切
qie

妾
qie

怯
qie

悏
qie

茄
qie

鍥
qie

侵
qin

芩
qin

勤
qin

寝
qin

嶔
qin

李榮海·常用行草字滙

二一五

李榮海·常用行草字滙

卿 qing
情 qing
慶 qing
晴 qing
擎 qing

氫 qing
清 qing
磬 qing
蜻 qing
輕 qing

青 qing
頃 qing
鯖 qing
煢 qiong
窮 qiong

瓊
qiong
穹
qiong
萩
qiu
求
qiu
蚯
qiu
鶖
qiu
蝤
qiu
裘
qiu
湫
qiu
丘
qiu
球
qiu
囚
qiu
秋
qiu
虬
qiu
鞦
qiu

Q

李榮海·常用行草字滙

二一八

李榮海·常用行草字滙

Q

踍
quan

勸
quan

眻
quan

犬
quan

吅
quan

顴
quan

權
quan

拳
quan

泉
quan

券
quan

痊
quan

荃
quan

榷
que

詮
quan

厹
qiu

李榮海·常用行草字滙

二二一

埆 que
碏 que
礐 que
闃 que
癯 que

確 que
缺 que
闕 que
雀 que
鹊 que

皵 que
困 qun
羣 qun
裙 qun
苒 ran

Q
R

李榮海·常用行草字滙

二二七

李榮海·常用行草字滙

二二三

饒
rao

浯
re

饒
rao

喏
re

熱
re

任
ren

妊
ren

刃
ren

紝
ren

餁
ren

仁
ren

人
ren

儁
ren

仞
ren

惹
re

李榮海·常用行草字滙

二二四

R

R

荏
ren

忍
ren

壬
ren

衽
ren

仍
reng

韧
ren

認
ren

軔
ren

芿
reng

礽
reng

纴
ren

扔
reng

蝾
rong

日
ri

蕤
rui

李榮海·常用行草字滙

二二五

若
ruo
鎔
rong
溶
rong
傛
rong
絨
rong
熔
rong
冗
rong
容
rong
嵘
rong
戎
rong
榕
rong
瑢
rong
榮
rong
蓉
rong
茸
rong

李榮海・常用行草字滙

二二六

R

柔 rou
蹂 rou
宎 rou
揉 rou
郡 ruo
如 ru
濡 ru
汝 ru
蠕 ru
乳 ru
儒 ru
繻 ru 入 ru
茹 ru
嚅 ru

李榮海 · 常用行草字滙

二二七

絮
ru

褥
ru

辱
ru

蓐
ru

傉
ru

軟
ruan

堧
ruan

阮
ruan

奭
ruan

蜹
rui

銳
rui

芮
rui

汭
rui

蕊
rui

睿
rui

R
S

瑞 rui
弱 ruo
閏 run
偌 ruo
潤 run
灑 sa
卅 sa
颯 sa
仁 sa
撒 sa
薩 sa
駛 sa
蓑 suo
鎖 suo
沈 shen

李榮海 · 常用行草字滙

二二九

搔

裟

婦

慅

撒

三

傘

参

散

桑

塞

缌

赛

鳃

糁

S

塞 sai
腮 sai
赛 sai
鳃 sai
糁 san

三 san
伞 san
叁 san
散 san
桑 sang

搡 sang
丧 sang
埽 sao
慅 sao
嫂 sao

李榮海·常用行草字滙

二三〇

S

搔 sao
掃 sao
騷 sao
色 se
轖 se
瑟 se
嗇 se
鈒 sa
摻 sen
森 sen
僧 seng
莎 sha
嗄 sha
傻 sha
殺 sha

李榮海 · 常用行草字滙

二三一

杉

縱

沙

煞

砂

鯊

莎

紗

雯

晒

曬

篩

杉

芟

羶

衫

檀

沙 sha
煞 sha
砂 sha
鯊 sha
莎 sha

紗 sha
雯 sha
晒 shen
曬 shai
篩 shai

杉 shan
芟 shan
羶 shan
衫 shan
檀 shan

S

李榮海·常用行草字滙

二三二

李榮海·常用行草字滙

二三三

闪 陕 鳝 苦 睒 梴 赏 尚 商 伤 上 殇 捎 觠 觞

S

闪
shan
陕
shan
鳝
shan
苦
shan
睒
shan

梴
shan
赏
shang
尚
shang
商
shang
伤
shang

上
shang
殇
shang
捎
shao
觠
shang
觞
shang

李榮海·常用行草字滙

二三四

李榮海·常用行草字滙

摄
she

涉
she

歙
she

佘
she

奢
she

慑
she

社
she

舍
she

蛇
she

舌
she

赊
she

赦
she

麝
she

申
shen

畬
she

伸
shen

慎
shen

嬸
shen

神
shen

審
shen

椹
shen

什
shen

甚
shen

娠
shen

莘
shen

呻
shen

葚
shen

深
shen

渗
shen

潘
shen

李榮海·常用行草字滙

二三七

綝 shen
紳 shen
蔘 shen
腎 shen
蜃 shen

諗 shen
身 shen
剩 sheng
眚 sheng
聲 sheng

勝 sheng
升 sheng
晟 sheng
生 sheng
牲 sheng

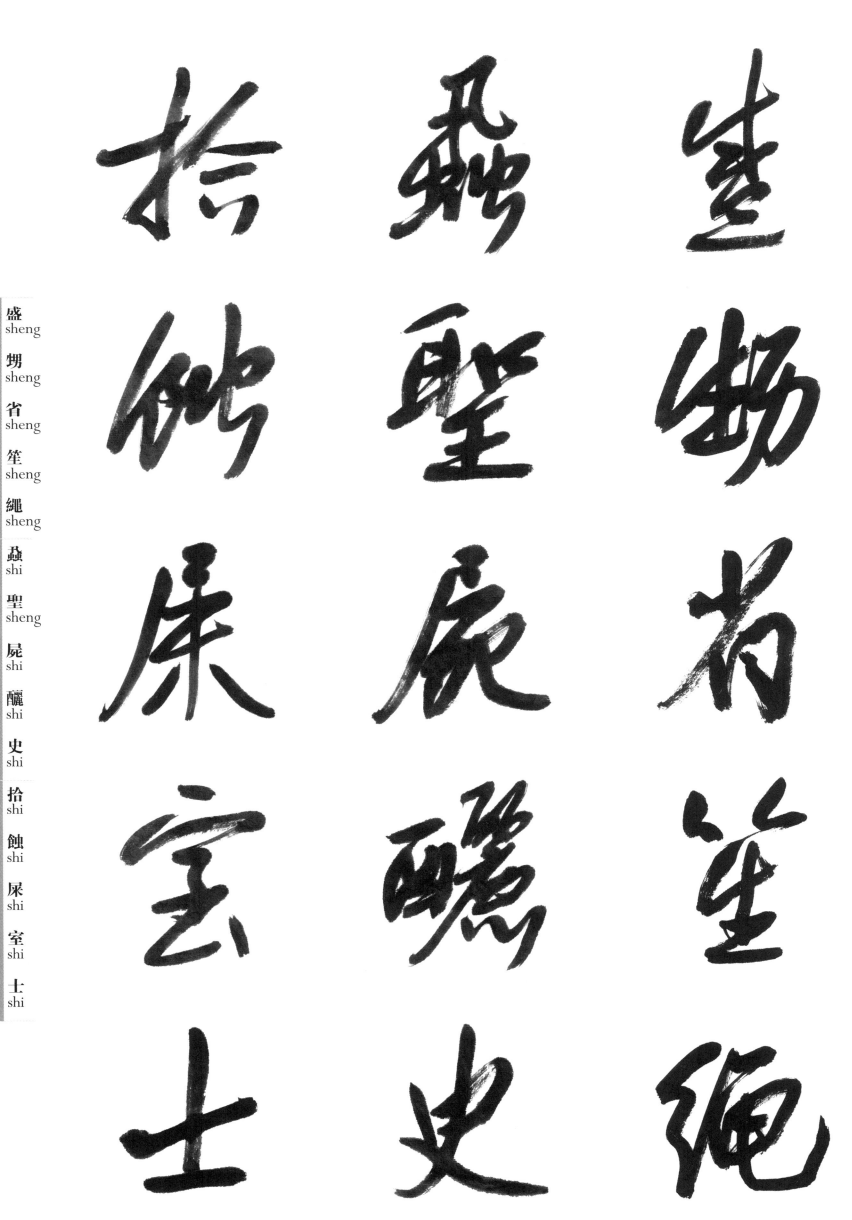

S

盛
sheng

甥
sheng

省
sheng

笙
sheng

繩
sheng

蝨
shi

聖
sheng

屍
shi

釃
shi

史
shi

拾
shi

蝕
shi

屎
shi

室
shi

士
shi

李榮海 · 常用行草字滙

奭 shi
示 shi
蒔 shi
螫 shi
氏 shi

鍚 shi
試 shi
仕 shi
匙 shi
始 shi

實 shi
市 shi
勢 shi
濕 shi
豕 shi

李榮海·常用行草字滙

二四〇

世 shi
侍 shi
事 shi
十 shi
噬 shi

使 shi
嗜 shi
式 shi
寔 shi
師 shi

拾 shi
拭 shi
岂 shi
柿 shi
是 shi

李榮海 · 常用行草字滙

二四一

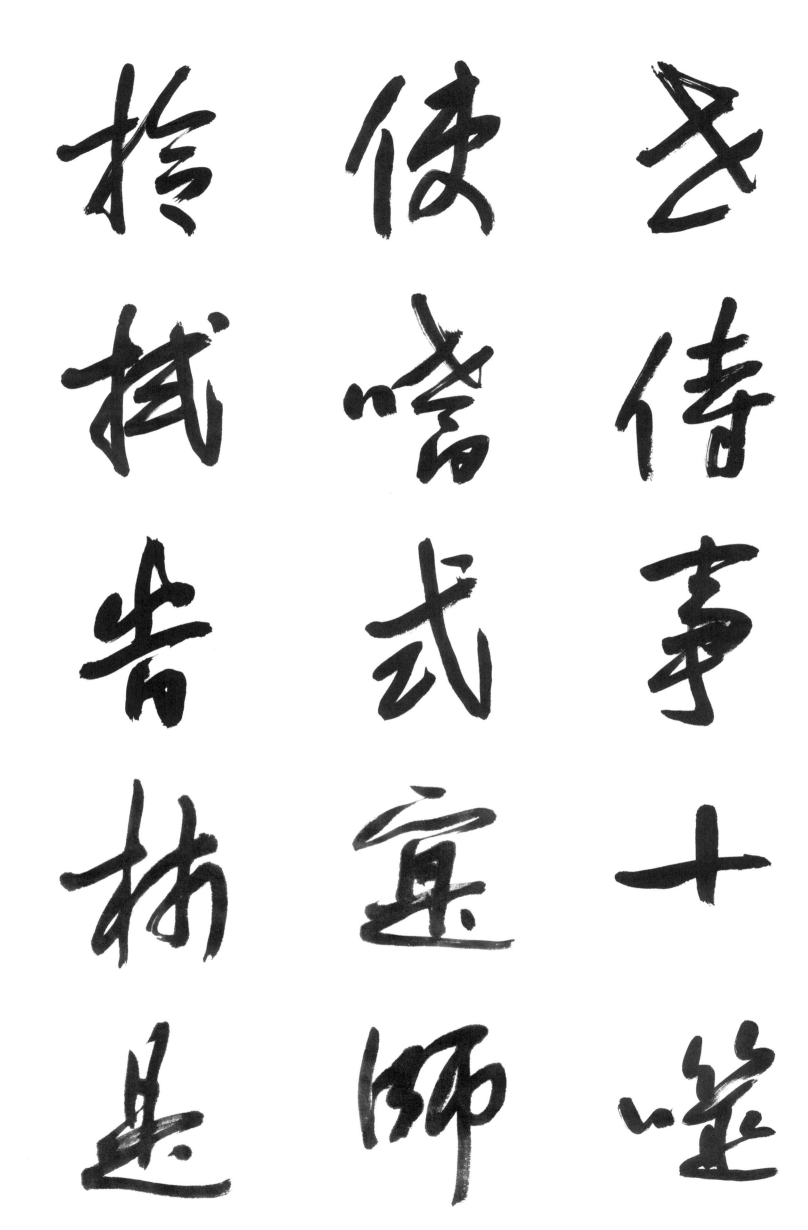

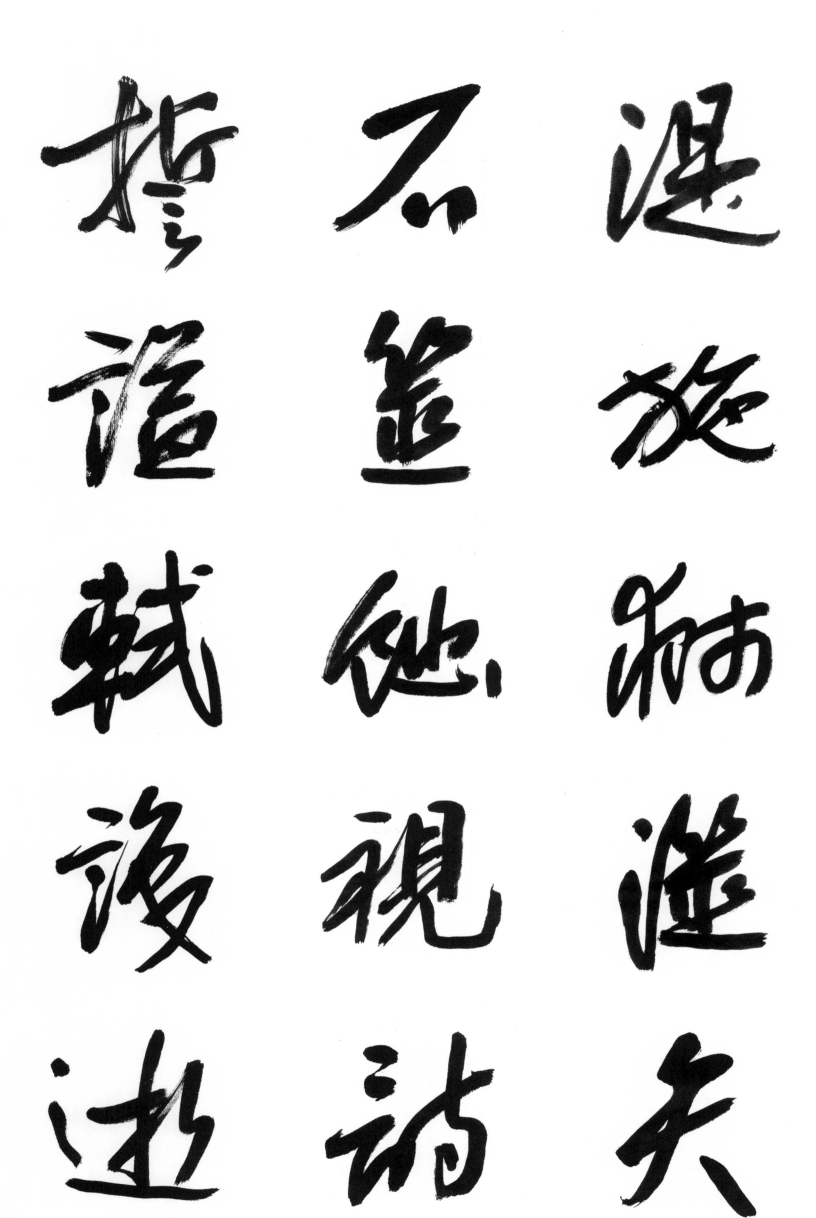

提 shi
施 shi
獅 shi
溮 shi
矢 shi

石 shi
筮 shi
蝕 shi
視 shi
詩 shi

誓 shi
謚 shi
軾 shi
識 shi
逝 shi

S

李榮海·常用行草字滙

二四二

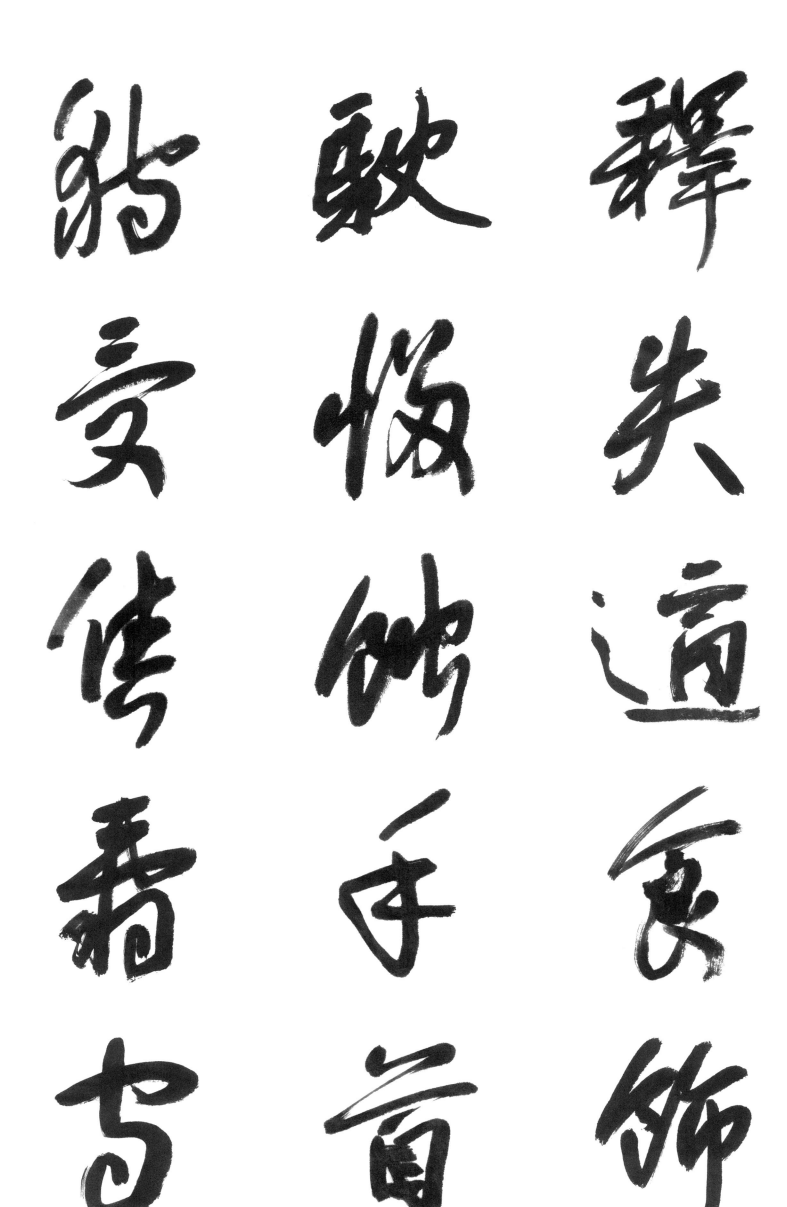

S

釋 shi
失 shi
適 shi
食 shi
飾 shi

駛 shi
悆 shi
蝕 shi
手 shou
首 shou

狩 shou
受 shou
售 shou
壽 shou
守 shou

李榮海·常用行草字滙

二四三

授
shou

收
shou

獸
shou 瘦
shou

練
shu

綬
shou

疎
shu

舒
shu

荼
shu

紓
shu

秫
shu

署
shu

鼠
shu

束
shu

戌
shu

李榮海·常用行草字滙

二四四

S

漱 shu
鈇 shu
尌 shu
恕 shu
曙 shu

數 shu
樹 shu
澍 shu
竪 shu
術 shu

述 shu
墅 shu
叔 shu
姝 shu
塾 shu

李榮海·常用行草字滙

二四五

S

S

倏
shu

藷
shu

殳
shu

鄃
shu

輸
shu

贖
shu

黍
shu

刷
shua

耍
shua

衰
shuai

帥
shuai

摔
shuai

涮
shuan

拴
shuan

蟀
shuai

李榮海・常用行草字滙

二四七

吮 誰 栓

瞬 水 媚

舜 睡 爽

舞 稅 霜

鑠 順 雙

栓 shuan
媚 shuang
爽 shuang
霜 shuang
雙 shuang
誰 shui
水 shui
睡 shui
稅 shui
順 shun
吮 shun
瞬 shun
舜 shun
舞 shun
鑠 shuo

李榮海·常用行草字滙

二四八

S

朔 shuo
硕 shuo
烁 shuo
说 shuo
溯 su

丝 si
私 si
死 si
巳 si
俟 si

姒 si
涘 si
兕 si
斯 si
似 si

李荣海·常用行草字汇

偲 si
司 si
嗣 si
四 si
嘶 si

寺 si
思 si
撕 si
汜 si
泗 si

肆 si
祀 si
駟 si
鸶 si
飼 si

S

李榮海·常用行草字滙

二五〇

S

悚
song

崧
song

送
song

憽
song

竦
song

宋
song

嵩
song

松
song

頌
song

菘
song

聳
song

訟
song

誦
song

淞
su

涑
su

李榮海·常用行草字滙

二五一

S

搜 sou
蒐 sou
獀 sou
溲 sou
擻 sou

叟 sou
嗖 sou
嗽 sou
膄 shou
夙 su

蘇 su
餿 sou
粟 su
艘 sou
愫 su

李榮海 · 常用行草字滙

二五二

S

肅 su
訴 su
俗 su
塑 su
宿 su

素 su
謖 su
速 su
酥 su
茜 su

算 suan
蒜 suan
酸 suan
睢 sui
檇 sui

李榮海・常用行草字滙

二五三

S

晬
sui
隧
sui
嗺
sui
歲
sui
碎
sui

崇
sui
穗
sui
綏
sui
邃
sui
隋
sui

遂
sui
隨
sui
雖
sui
髓
sui
損
sun

李榮海·常用行草字滙

二五四

S

殐 sun
榫 sun
隼 sun
孫 sun
笋 sun

蓀 sun
梭 suo
嗦 suo
唆 suo
娑 suo

嗩 suo
挲 suo
所 suo
瑣 suo
縮 suo

李榮海·常用行草字滙

二五五

ST

索 suo
苔 ta
溚 ta
撘 ta
撻 ta
蹋 ta
跶 ta
他 ta
塌 ta
塔 ta
它 ta
她 ta
坍 tan
馱 tuo
鴕 tuo

李榮海·常用行草字滙

二五六

T

榻
ta

臺
tai

獭
ta

胎
tai

薹
tai

擡
tai

菭
tai

泰
tai

邰
tai

太
tai

態
tai

汰
tai

忕
tai

檀
tan

談
tan

李榮海·常用行草字滙

二五七

李榮海・常用行草字匯

倓
tan

譚
tan

倘
tang

唐
tang

帑
tang

儻
tang

塘
tang

堂
tang

搪
tang

棠
tang

湯
tang

淌
tang

糖
tang

膛
tang

躺
tang

鏜 tang
滔 tao
檮 tao
迯 tao
討 tao

嗞 tao
弢 tao
掏 tao
桃 tao
濤 tao

淘 tao
燾 tao
縧 tao
韜 tao
陶 tao

李榮海·常用行草字滙

二六〇

T

T

藤
teng

忑
te

膡
teng

疼
teng

滕
teng

騰
teng

特
te

緹
ti

梯
ti

鯷
ti

羙
ti

醍
ti

薙
ti

髰
ti

嚏
ti

李榮海·常用行草字滙

二六一

T

甜
tian

舔
tian

闐
tian

畋
tian

恬
tian

澳
tian

餂
tian

腆
tian

掭
tian

睨
tian

天
tian

填
tian

瑱
tian

忝
tian

添
tian

李榮海·常用行草字滙

二六三

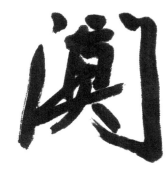
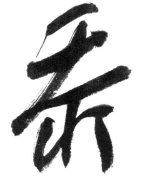
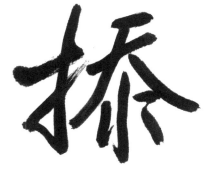
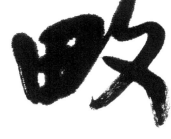

鈿
tian

田
tian

條
tiao

苕
tiao

調
tiao

挑
tiao

窕
tiao

笤
tiao

眺
tiao

迢
tiao

跳
tiao

銕
tie

帖
tie

汀
ting

貼
tie

T

李榮海·常用行草字滙

二六四

T

廷
ting

鞓
ting

挺
ting

町
ting

珽
ting

莛
ting

鐔
tan

亭
ting

停
ting

廳
ting

庭
ting

聽
ting

婷
ting

艇
ting

霆
ting

桐　佥　通

惻　佟　瞳

捅　偅　統

湩　帄　睦

桶　肜　同

T

通 tong
瞳 tong
統 tong
瞳 tong
同 tong

仝 tong
佟 tong
僮 tong
恫 tong
肜 tong

桐 tong
慟 tong
捅 tong
潼 tong
桶 tong

李榮海・常用行草字滙

二六六

T

童
tong
痛
tong
銅
tong
筒
tong
酮
tong

頭
tou
骰
tou
偷
tou
投
tou
褕
tou

透
tou
突
tu
捒
tu
屠
tu
吐
tu

李榮海·常用行草字滙

二六七

兔 tu
凸 tu 圖 tu
土 tu
塗 tu

徒 tu 禿 tu
酴 tu 菟 tu
途 tu

怢 tu
團 tuan 搏 tuan
湍 tuan 蛻 tui

T

李榮海·常用行草字滙

二六八

T

退 tui
忒 tui
褪 tui
推 tui
煺 tui

頹 tui
腿 tui
臀 tun
豘 tun
挩 tuo

囤 tun
飩 tun
屯 tun
倪 tuo
吞 tun

李榮海·常用行草字滙

二六九

鱓 tuo
妥 tuo
橢 tuo
拖 tuo
脫 tuo

陀 tuo
托 tuo
唾 tuo
坨 tuo
拓 tuo

沱 tuo
託 tuo
駝 tuo
娃 wa
媧 wa

李榮海·常用行草字滙

二七〇

T
W

W

襪 wa
哇 wa
挖 wa
窪 wa
瓦 wa
蛙 wa
崴 wai
外 wai
歪 wai
刓 wan
踠 wan
剜 wan
紈 wan
鶩 wu
霧 wu

李榮海・常用行草字滙

二七一

W

惋
wan

完
wan

琬
wan

潫
wan

婉
wan

綰
wan

腕
wan

豌
wan

宛
wan

彎
wan

輓
wan

挽
wan

宛
wan

晚
wan

李榮海·常用行草字滙

二七二

李榮海 · 常用行草字滙

二七三

潍 与 亡

惟 枉 妄

彧 狂 望

幄 圉 汪

委 幛 洸

亡 wang
妄 wang
望 wang
汪 wang
洸 wang

忘 wang
枉 wang
網 wang
圉 wei
幛 wei

潍 wei
唯 wei
葳 wei
帷 wei
委 wei

李榮海·常用行草字滙

二七四

李榮海·常用行草字滙

二七五

微 薇 尉

惟 偽 肆

尾 危 位

慰 味 蔚

椳 巍 偎

蔚
wei
颲
wei
位
wei
蔫
wei
偎
wei

薇
wei
偽
wei
危
wei
味
wei
巍
wei

微
wei
惟
wei
尾
wei
慰
wei
椳
wei

李榮海·常用行草字滙

二七六

W

瑋
wei

未
wei

渭
wei

猥
wei

溈
wei

為
wei

葦
wei

衛
wei

維
wei

韋
wei

魏
wei

諉
wei

逶
wei

謂
wei

聞
wen

李榮海 · 常用行草字滙

二七七

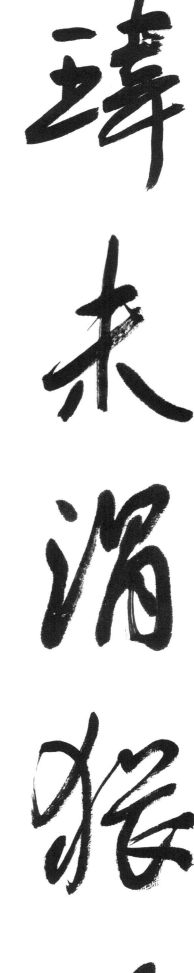

違
wei

刎
wen

問
wen

紊
wen

吻
wen

文
wen

溫
wen

汶
wen

瘟
wen

紋
wen

穩
wen

蚊
wen

雯
wen

韞
wen

翁
weng

李榮海·常用行草字滙

翁
weng

嗡
weng

瓮
weng

我
wo

握
wo

臥
wo

渥
wo

倭
wo

喔
wo

搵
wo

幄
wo

渦
wo

沃
wo

萵
wo

蝸
wo

仵 庑 洿

戊 毋 烏

忤 摀 屋

易 迕 鳴

誤 迕 污

洿 wu
烏 wu
屋 wu
鳴 wu
污 wu

庑 wu
毋 wu
嫵 wu
摀 wu
迕 wu

仵 wu
戊 wu
忤 wu
芴 wu
誤 wu

李榮海·常用行草字滙

二八〇

李榮海 · 常用行草字滙

二八一

塢 wu
婺 wu
巫 wu
悟 wu
憮 wu
梧 wu
武 wu
晤 wu
舞 wu
蜈 wu
誣 wu
鋘 wu
鄔 wu
晞 xi
昔 xi

WX

李榮海·常用行草字滙

二八二

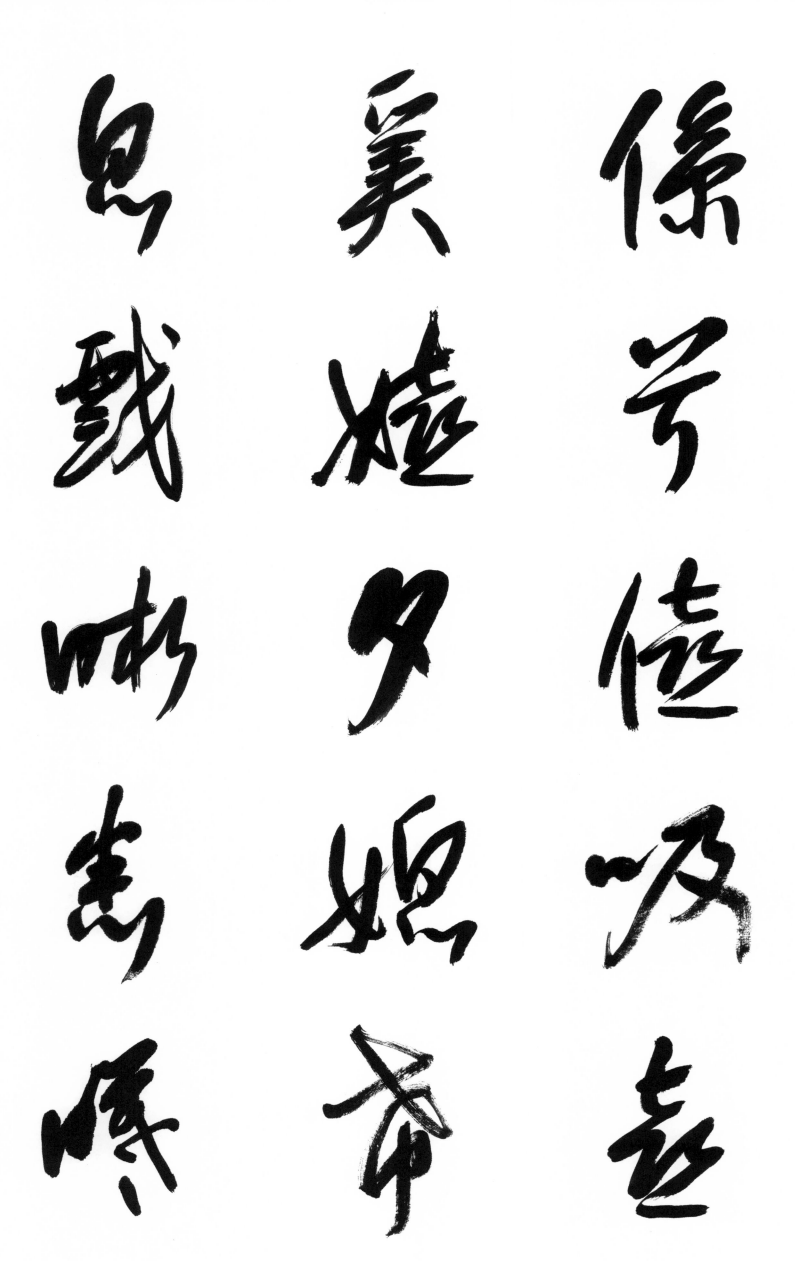

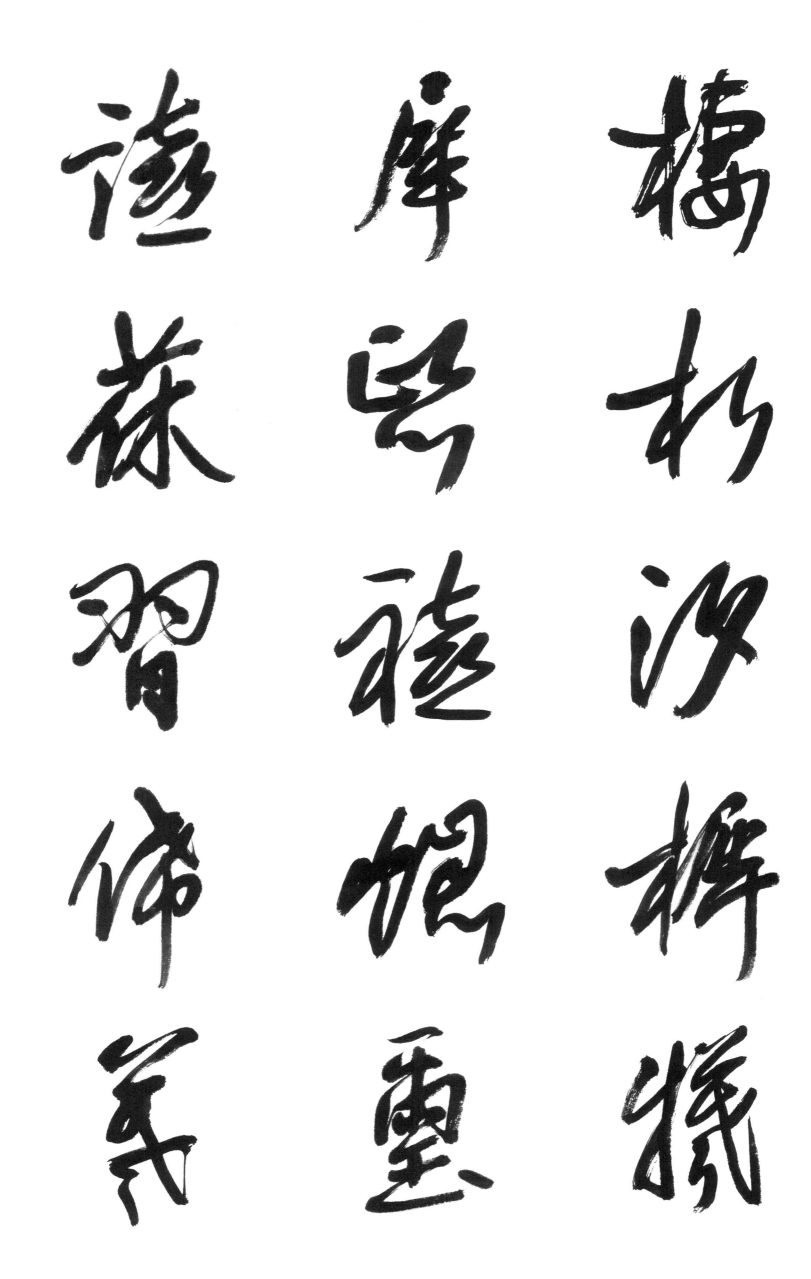

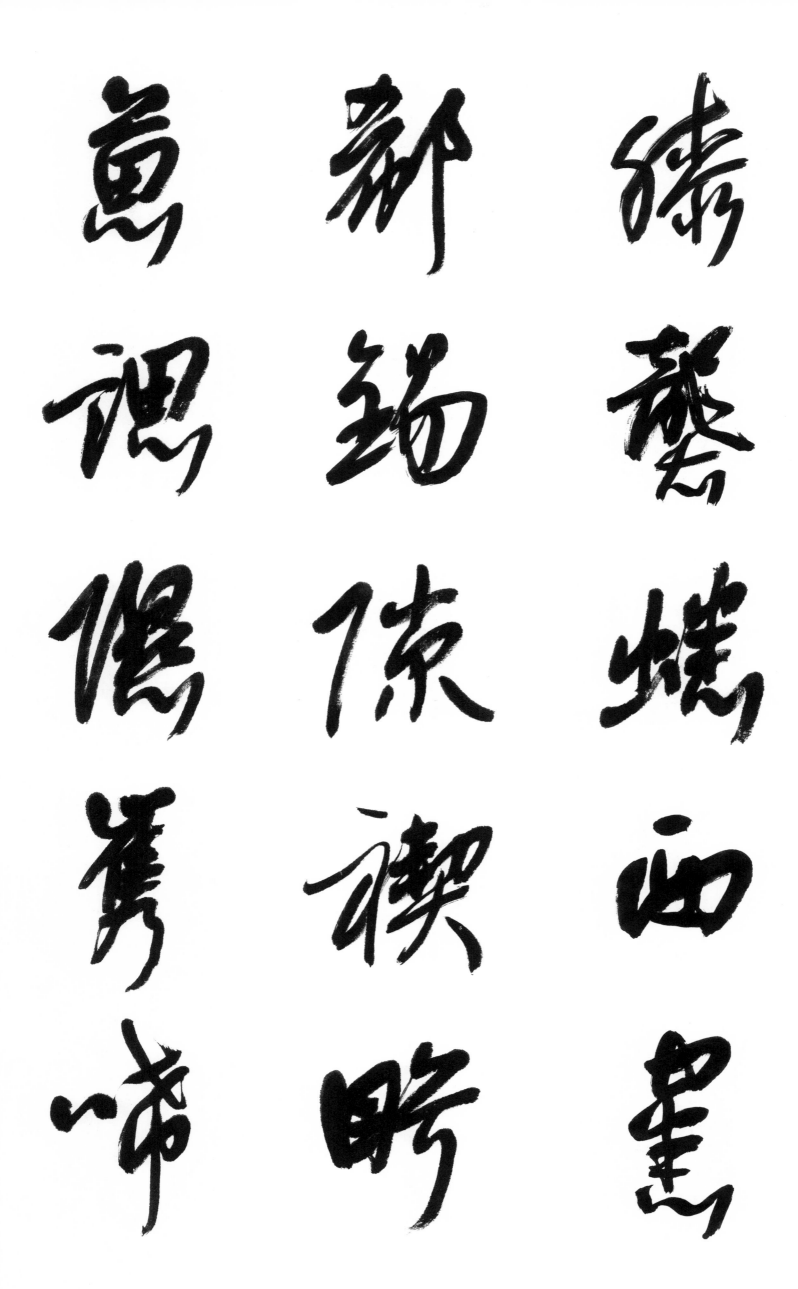

X

膝 xi
襲 xi
蟋 xi
西 xi
窸 xi

郗 xi
錫 xi
隙 xi
褉 xi
盼 xi

蒠 xi
禤 xi
隰 xi
觿 xi
晞 xi

李榮海·常用行草字滙

二八六

X

迅 xun
鱘 xun
瞎 xia
黠 xia
瑕 xia

狹 xia
諕 xia
暇 xia
唬 xia
俠 xia

李榮海·常用行草字滙

下 xia
匣 xia
呷 xia
夏 xia
峽 xia

二八七

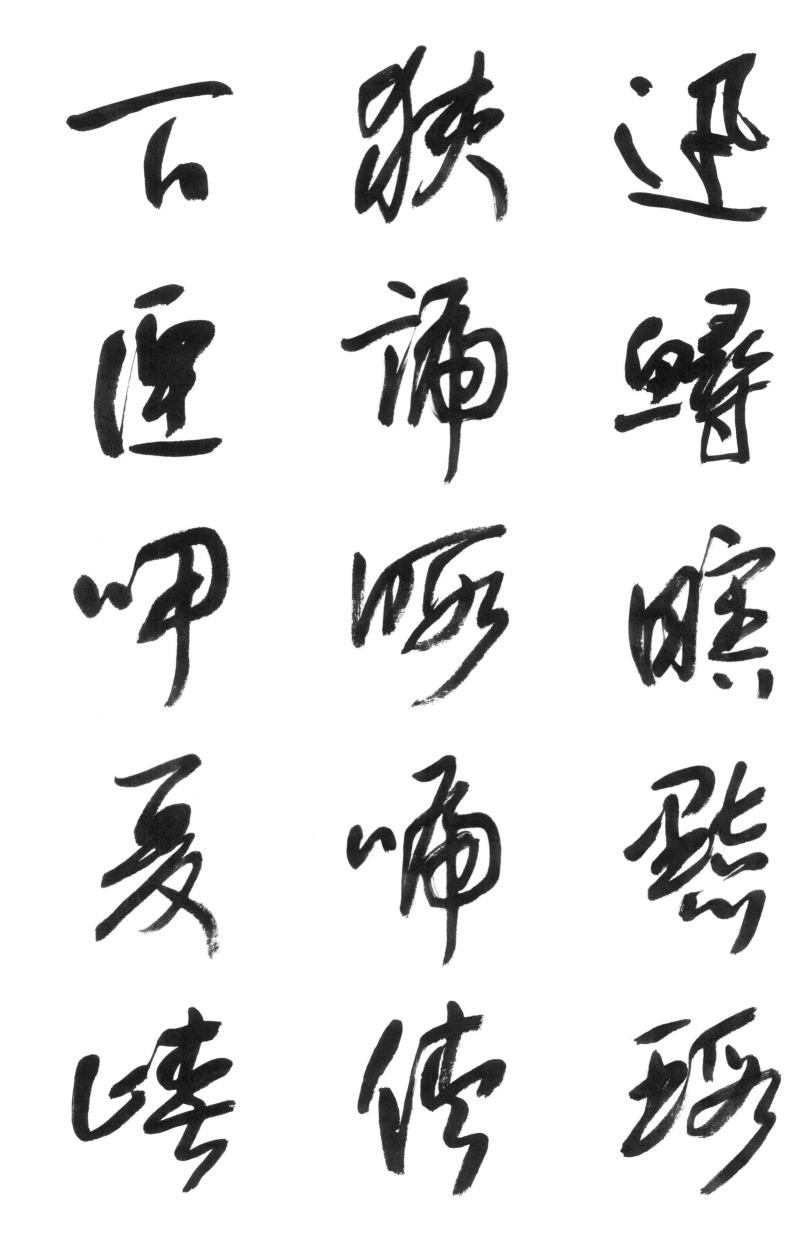

厦
xia
狎
xia
蝦
xia
舺
xia
轄
xia

遐
xia
霞
xia
先
xian
僊
xian
掀
xian

撏
xian
涎
xian
諴
xian
街
xian
險
xian

李榮海·常用行草字滙

二八八

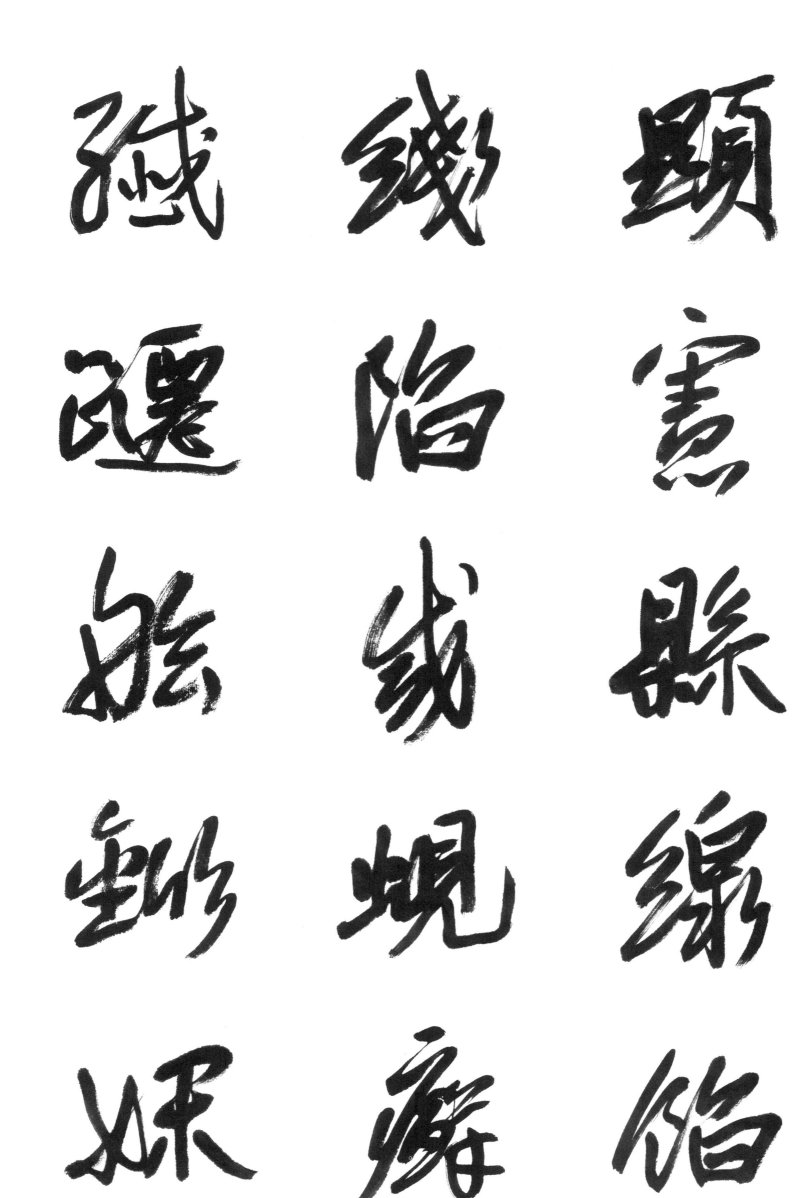

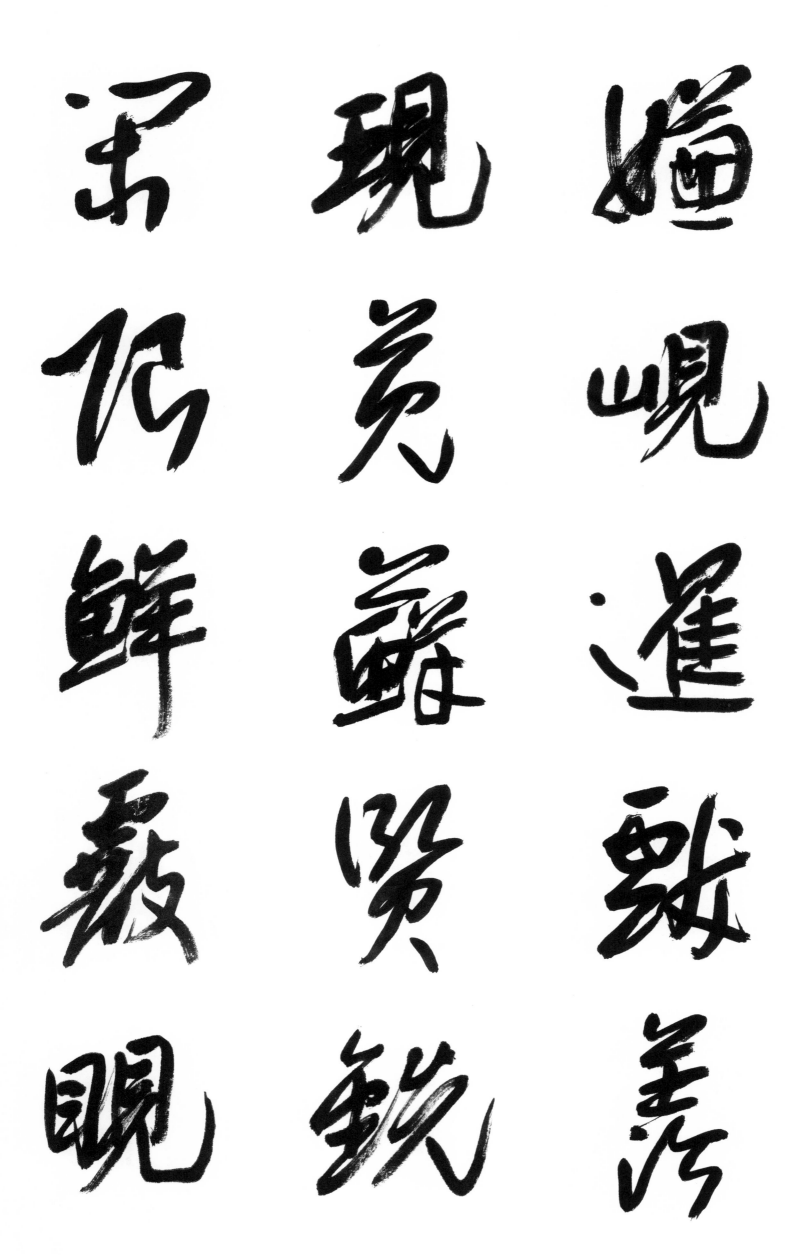

嫌
xian

岘
xian

暹
xian

献
xian

羡
xian

现
xian

莧
xian

藓
xian

贤
xian

铣
xian

闲
xian

限
xian

鲜
xian

霰
xian

睨
xian

李榮海·常用行草字滙

二九〇

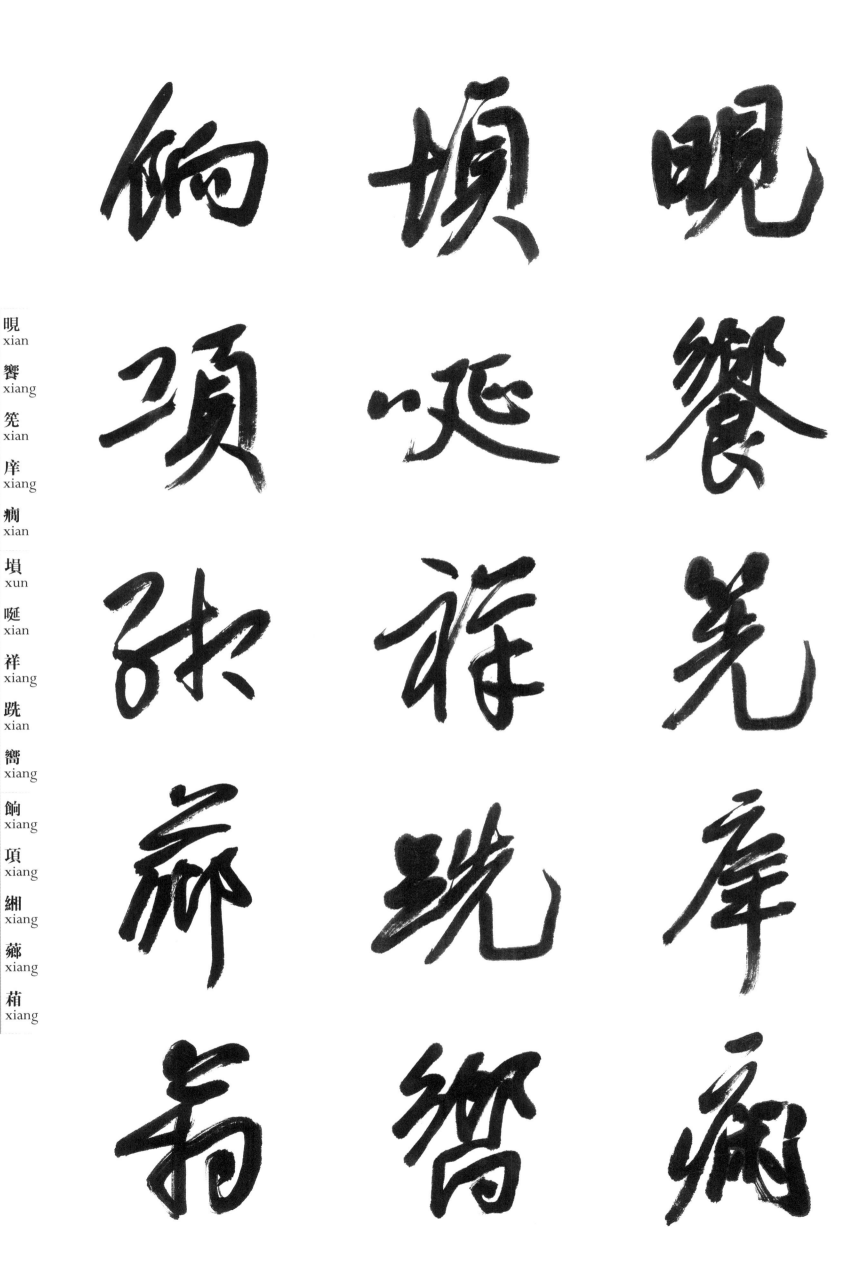

X

鑲
xiang
享
xiang
驤
xiang
像
xiang
厢
xiang

巷
xiang
想
xiang
湘
xiang
橡
xiang
相
xiang

箱
xiang
翔
xiang
詳
xiang
襄
xiang
象
xiang

李榮海·常用行草字滙

二九二

李榮海·常用行草字滙

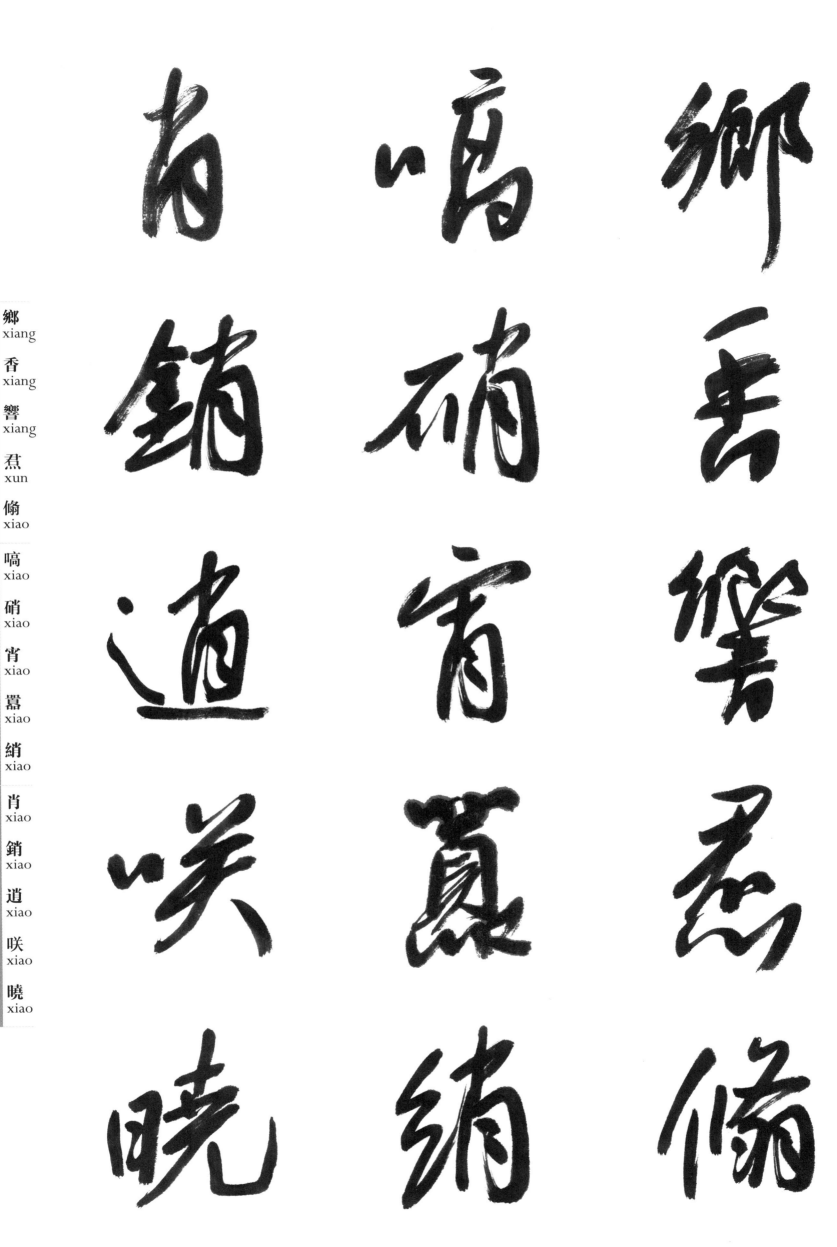

嘯
效
嘨
斆
旭
笑
哮
校
消
枭
萧

簫 xiao
效 xiao
旭 xu
茭 xiao
蠨 xiao
嘯 xiao
孝 xiao
筱 xiao
蕭 xiao
小 xiao
哮 xiao
校 xiao
消 xiao
枭 xiao
瀟 xiao

X

李榮海·常用行草字滙

二九四

X

驍 xiao
霄 xiao
楔 xie
些 xie
蝎 xie
絜 xie
偕 xie
挾 xie
渫 xie
燮 xie
歇 xie
諧 xie
恊 xie
繲 xie
卸 xie

李榮海·常用行草字滙

二九五

寫
xie

塒
xie

屑
xie

擷
xie

斜
xie

懈
xie

携
xie

揳
xie

泄
xie

榭
xie

械
xie

嗋
xie

瀉
xie

脅
xie

蠏
xie

李榮海·常用行草字滙

二九六

李榮海·常用行草字滙

二九七

薪 歆 辛 鋅 鑫 刑 馨 形 型 錫 杏 醒 荇 姓 幸

薪 xin
歆 xin
辛 xin
鋅 xin
鑫 xin

刑 xing
馨 xin
形 xing
型 xing
錫 xi

杏 xing
醒 xing
荇 xing
姓 xing
幸 xing

X

李榮海 · 常用行草字滙

二九八

X

惺
xing

悻
xing

性
xing

行
xing

星
xing

猩
xing

邢
xing

興
xing

腥
xing

兄
xiong

箵
xiong

兇
xiong

匈
xiong

洶
xiong

胷
xiong

雄
雄
熊
芎
岫
朽

袖
休
俏
琇
嗅

秀
稀
羞
銹
須

X

雄
xiong
熊
xiong
芎
xiong
岫
xiu
朽
xiu

袖
xiu
休
xiu
俏
xiu
琇
xiu
嗅
xiu

秀
xiu
稀
xi
羞
xiu
銹
xiu
須
xu

李榮海·常用行草字滙

三〇〇

李榮海·常用行草字滙

三〇一

X

戌 xu
煦 xu
绪 xu
虚 xu
續 xu

需 xu
鄦 xu
詡 xu
吁 xu
頊 xu

盱 xu
襻 xuan
旋 xuan
渲 xuan
蕲 xuan

李榮海·常用行草字滙

三〇七

李榮海·常用行草字滙

血 xue
削 xue
學 xue
雪 xue
靴 xue

熏 xun
巡 xun
恂 xun
逡 xun
荀 xun

徇 xun
惚 xun
珣 xun
訊 xun
殉 xun

X

李榮海·常用行草字滙

三〇四

X

李榮海·常用行草字滙

三〇五

馴
xun

熏
xun

蚜
ya

押
ya

氩
ya

衙
ya

亞
ya

呀
ya

壓
ya

啞
ya

婭
ya

崖
ya

牙
ya

涯
ya

琊
ya

李榮海·常用行草字滙

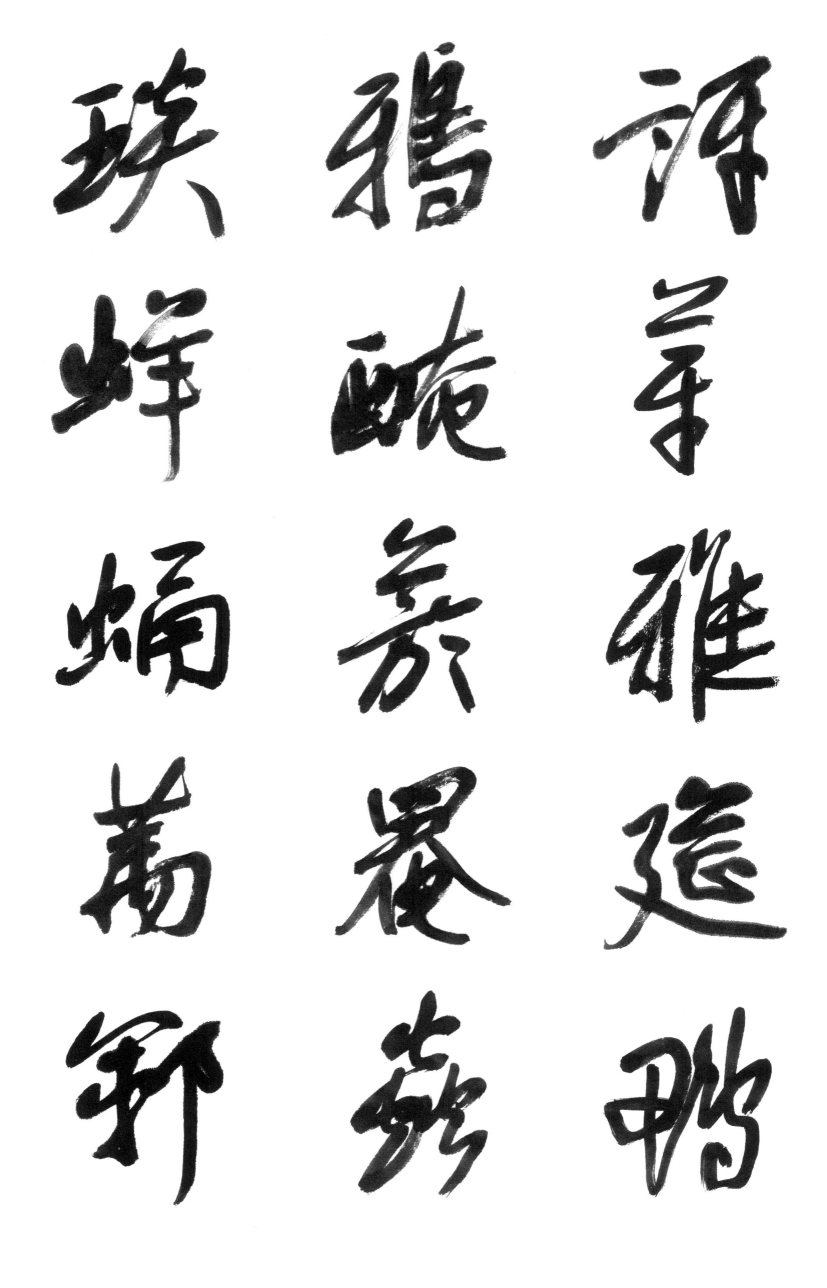

Y

訝
ya

芽
ya

雅
ya

莛
yan

鴨
ya

鴉
ya

醃
yan

菸
yan

罨
yan

焱
yan

琰
yan

蛘
yang

蛹
yong

萬
yu

鄆
yun

李榮海·常用行草字滙

三〇七

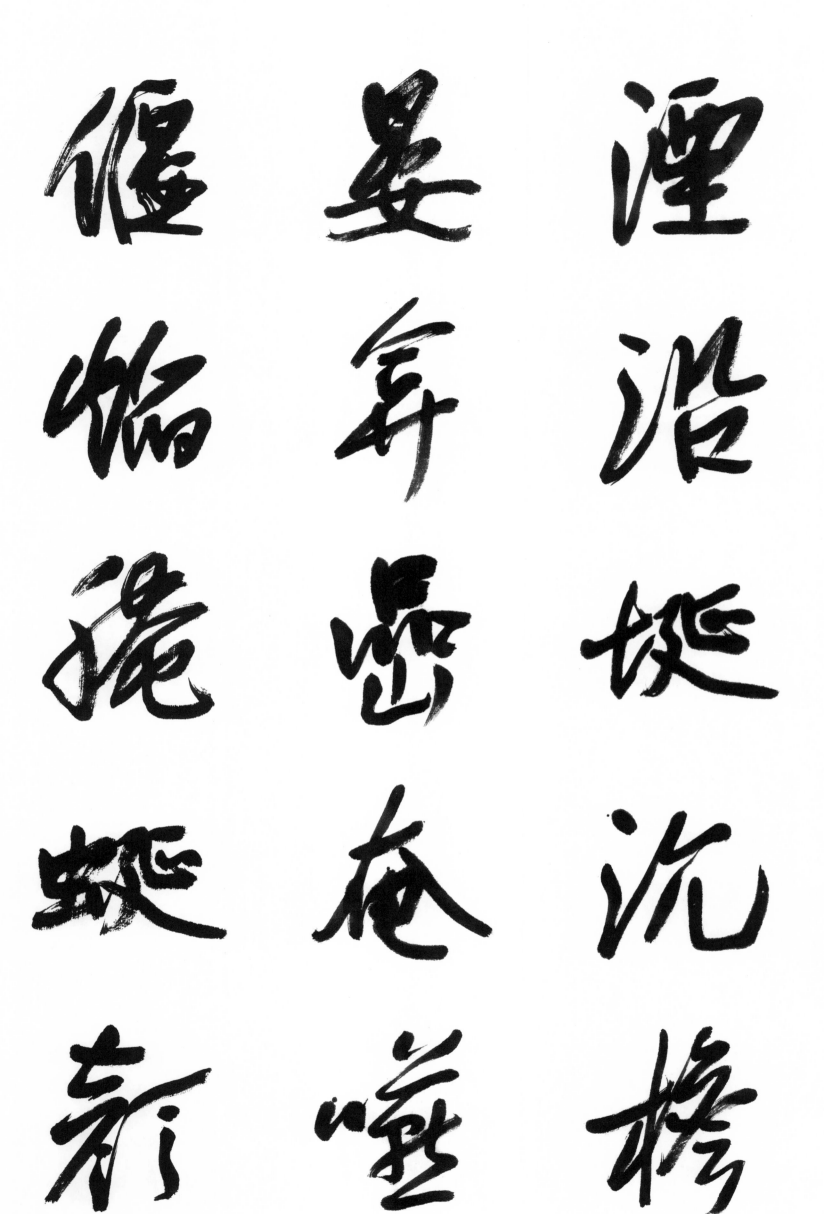

Y

湮 yan
沿 yan
埏 yan
沇 yan
檐 yan

晏 yan
弇 yan
晶 yan
奄 yan
嚥 yan

偃 yan
焰 yan
腌 yan
蜒 yan
顔 yan

李榮海·常用行草字滙

三〇八

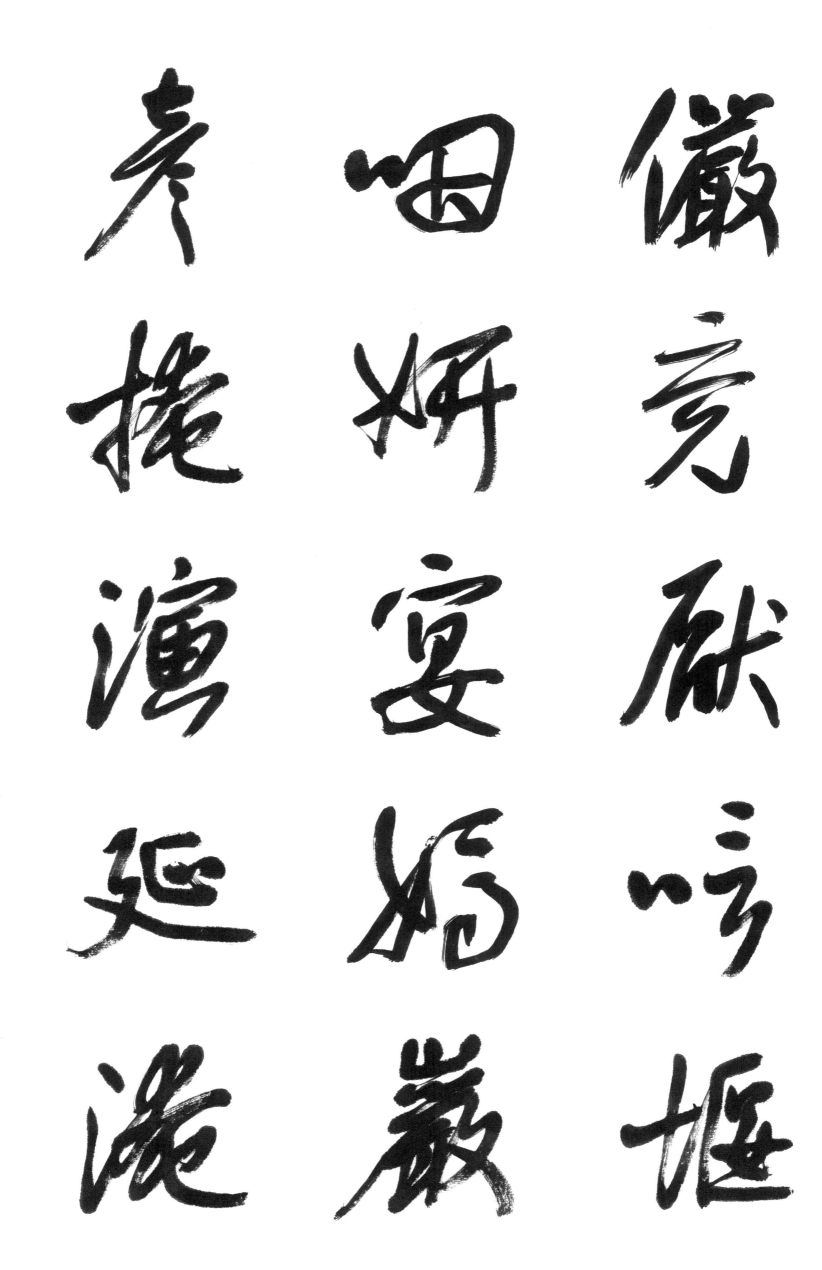

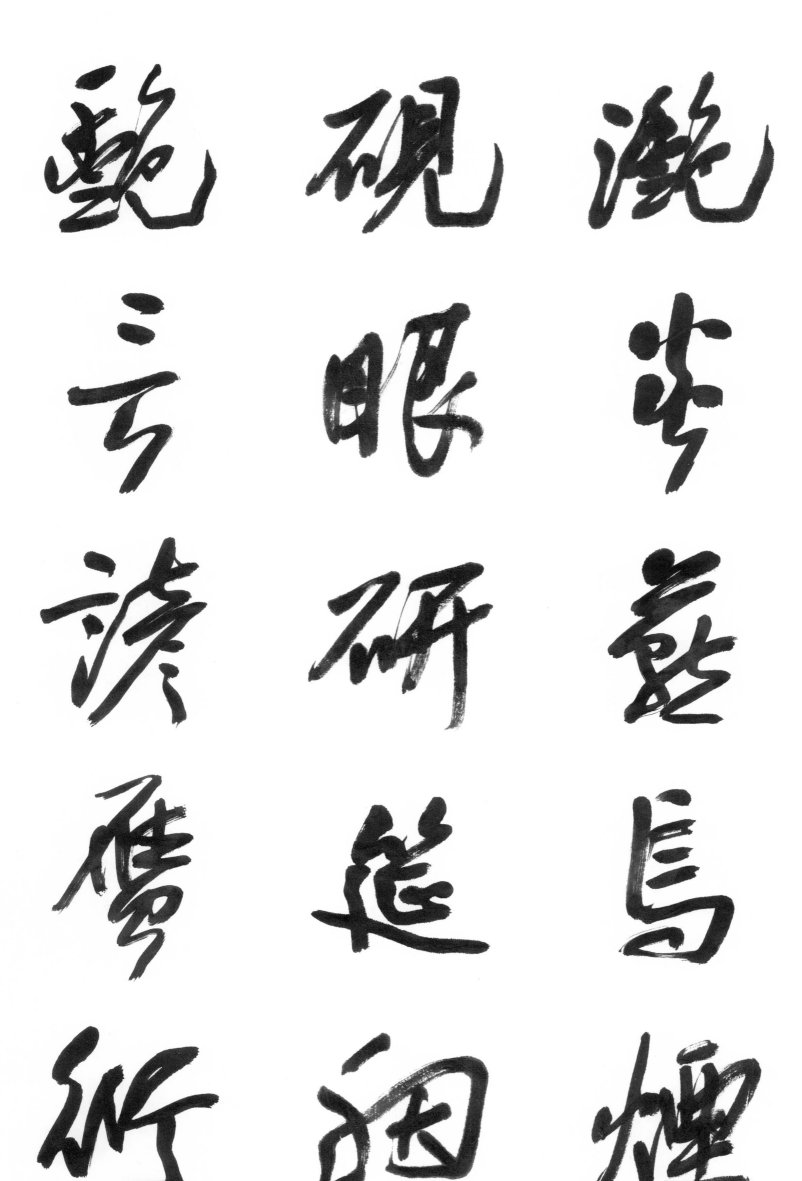

Y

瀲 yan
炎 yan
燕 yan
焉 yan
煙 yan
硯 yan
眼 yan
研 yan
筵 yan
胭 yan
艶 yan
言 yan
諺 yan
贋 yan
衍 Yan

李榮海 · 常用行草字滙

三一〇

Y

央 yang
恙 yang
怏 yang
揚 yang
殃 yang

楊 yang
漾 yang
瑒 yang
痒 yang
秧 yang

羊 yang
陽 yang
鴦 yang
腰 yao
餚 yao

李榮海·常用行草字滙

三一二

Y

繇
yao

習
yao

窰
yao

宧
yao

燿
yao

妖
yao

杳
yao

曜
yao

幺
yao

嶢
yao

吆
yao

妖
yao

姚
yao

摇
yao

爻
yao

李榮海・常用行草字滙

三一三

Y

瑶 yao
咬 yao
尧 yao
肴 yao
耀 yao

药 yao
要 yao
谣 yao
邀 yao
轺 yao

遥 yao
鹞 yao
耶 ye
烨 ye
埜 ye

李榮海·常用行草字滙

三一四

野 ye
冶 ye
也 ye
噎 ye
夜 ye
椰 ye
曄 ye
曳 ye
業 ye
液 ye
爺 ye
葉 ye
腋 ye
鄴 ye
役 yi

李榮海・常用行草字滙

三一五

肄 飴 遺

移 譯 邑

禕 迆 逸

异 黟 挹

爗 翊 軼

Y

遺 yi
邑 yi 迆 yi
挹 yi 軼 yi
飴 yi 譯 yi 迆 yi 黟 yi 翊 yi
肄 yi 移 yi 禕 yi 异 yi 爗 yi

李榮海·常用行草字滙

三一六

Y

溢 yi
溢 yi
沂 yi
椅 yi
昱 yi

惶 yi
弋 yi
嶧 yi
宜 yi
屹 yi

姨 yi
奕 yi
埸 yi
籔 yi
噫 yi

李榮海·常用行草字滙

三一七

佚 籥 柳 佚
調 ye
嶷 yi 彝 yi 億 yi
抑 yi 懿 yi 揖 yi 易 yi 疑 yi
簃 yi 翌 yi 蟻 yi 翼 yi 苡 yi

李榮海·常用行草字滙

Y

裔 yi
逸 yi
亦 yi
議 yi
一 yi
伊 yi
乙 yi
依 yi
以 yi
儀 yi
倚 yi
嚊 yi
壹 yi
已 yi
夷 yi

李榮海·常用行草字滙

三一九

早 引 瑛 嵐 蔭

鄞 吟 即 如 寅

崟 烟 愔 因 殷

Y

崟 yin
姻 yin
愔 yin
因 yin
殷 yin

鄞 yin
吟 yin
印 yin
垠 yin
寅 yin

尹 yin
引 yin
瑛 yin
胤 yin
蔭 yin

李榮海·常用行草字滙

三二三

Y

茵 yin
龈 yin
音 yin
隐 yin
饮 yin

银 yin
潭 yin
鹦 ying
郢 ying
萦 ying

迎 ying
焱 ying
缨 ying
盈 ying
赢 ying

Y

瀛
ying
應
ying
櫻
ying
膺
ying
嬰
ying

影
ying
暎
ying
楹
ying
映
ying
穎
ying

瑛
ying
瑩
ying
硬
ying
榮
ying
穎
ying

李榮海·常用行草字滙

三二四

Y

英 ying
萱 ying
萤 ying
蝇 ying
莺 ying

塋 ying
鹰 ying
踊 yong
甬 yong
咏 yong

恿 yong
臃 yong
勇 yong
庸 yong
擁 yong

李榮海·常用行草字滙

三二五

用
yong
瘫
yong
湧
yong
鏞
yong
雍
yong

備
yong
邕
yong
墉
yong
永
yong
慵
yong

泳
yong
蛹
yong
詠
yong
俑
yong
喁
yong

Y

李榮海·常用行草字滙

三二六

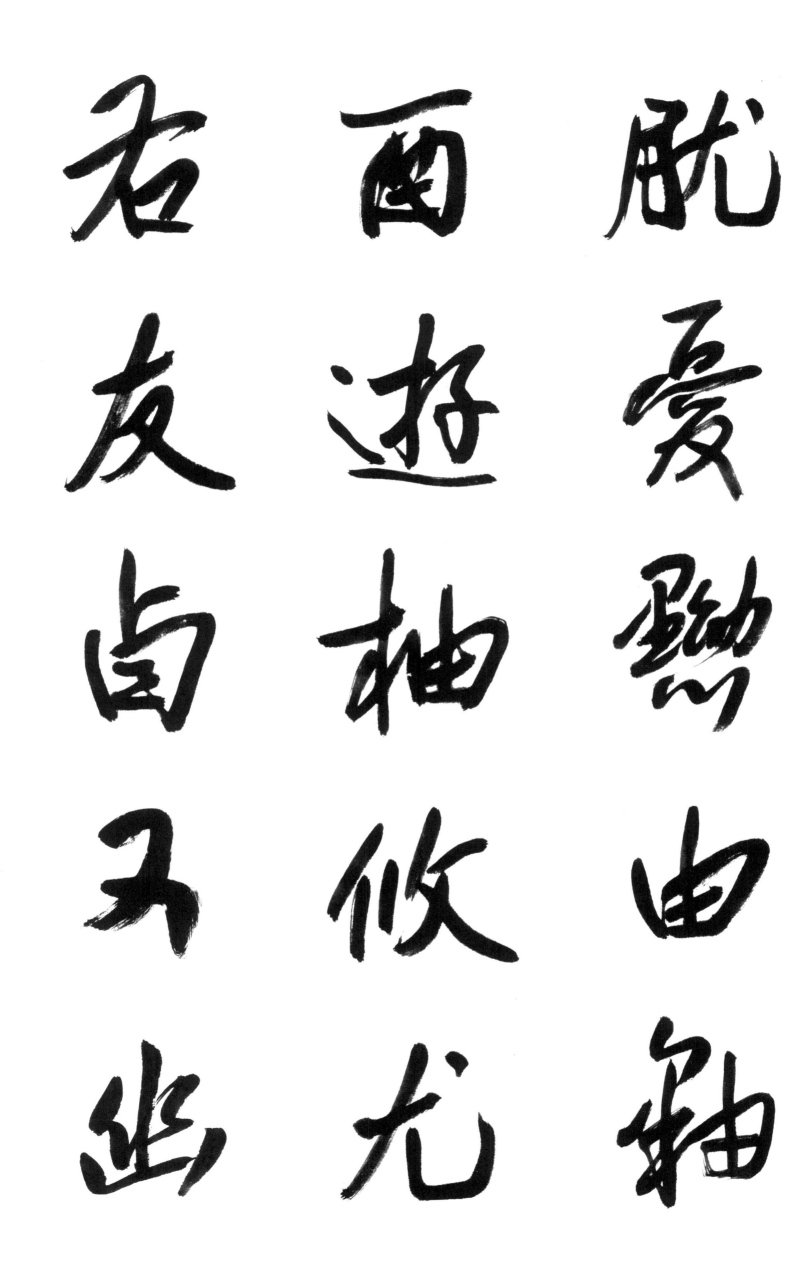

肬
you

憂
you

黝
you

由
you

釉
you

酉
you

遊
you

柚
you

攸
you

尤
you

右
you

友
you

卣
you

又
you

幽
you

李榮海·常用行草字滙

三二七

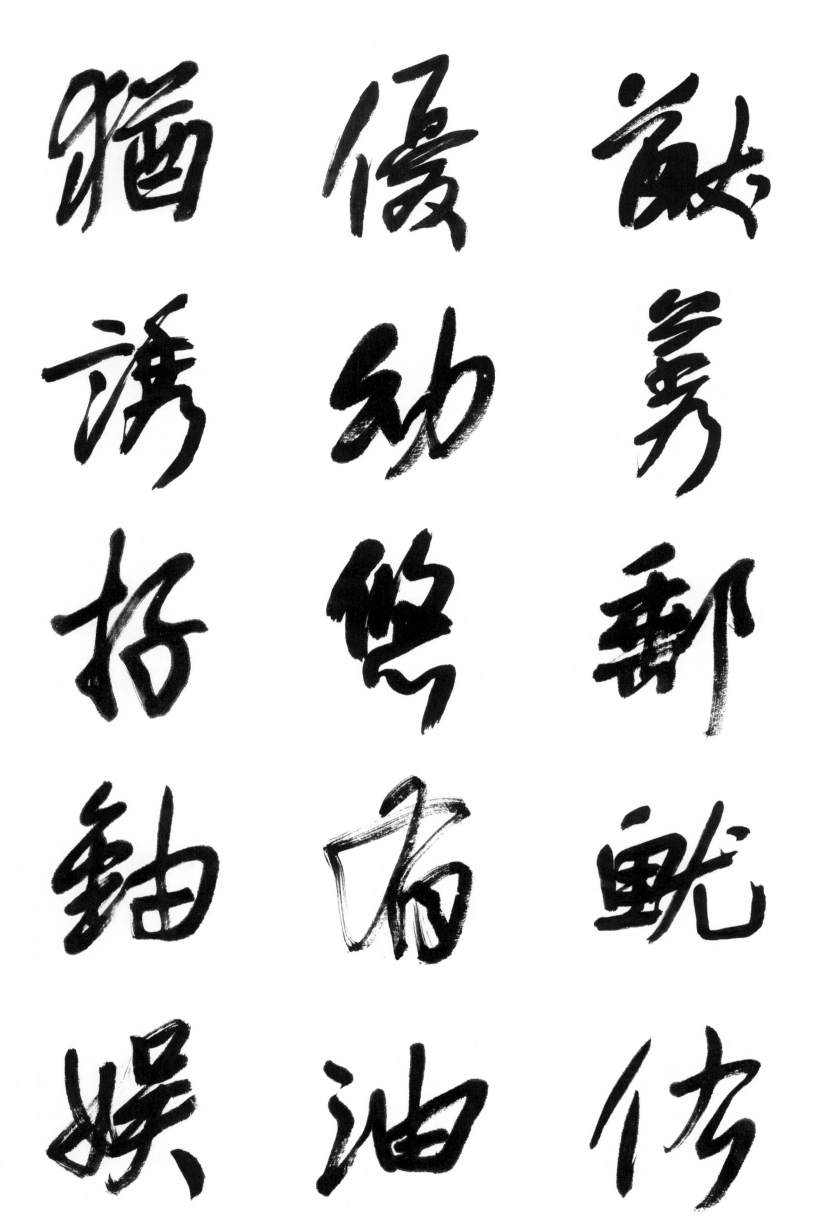

Y

猷
you

莠
you

郵
you

魷
you

佑
you

優
you

幼
you

悠
you

有
you

油
you

猶
you

誘
you

斿
you

鈾
you

娛
yu

李榮海·常用行草字滙

三二八

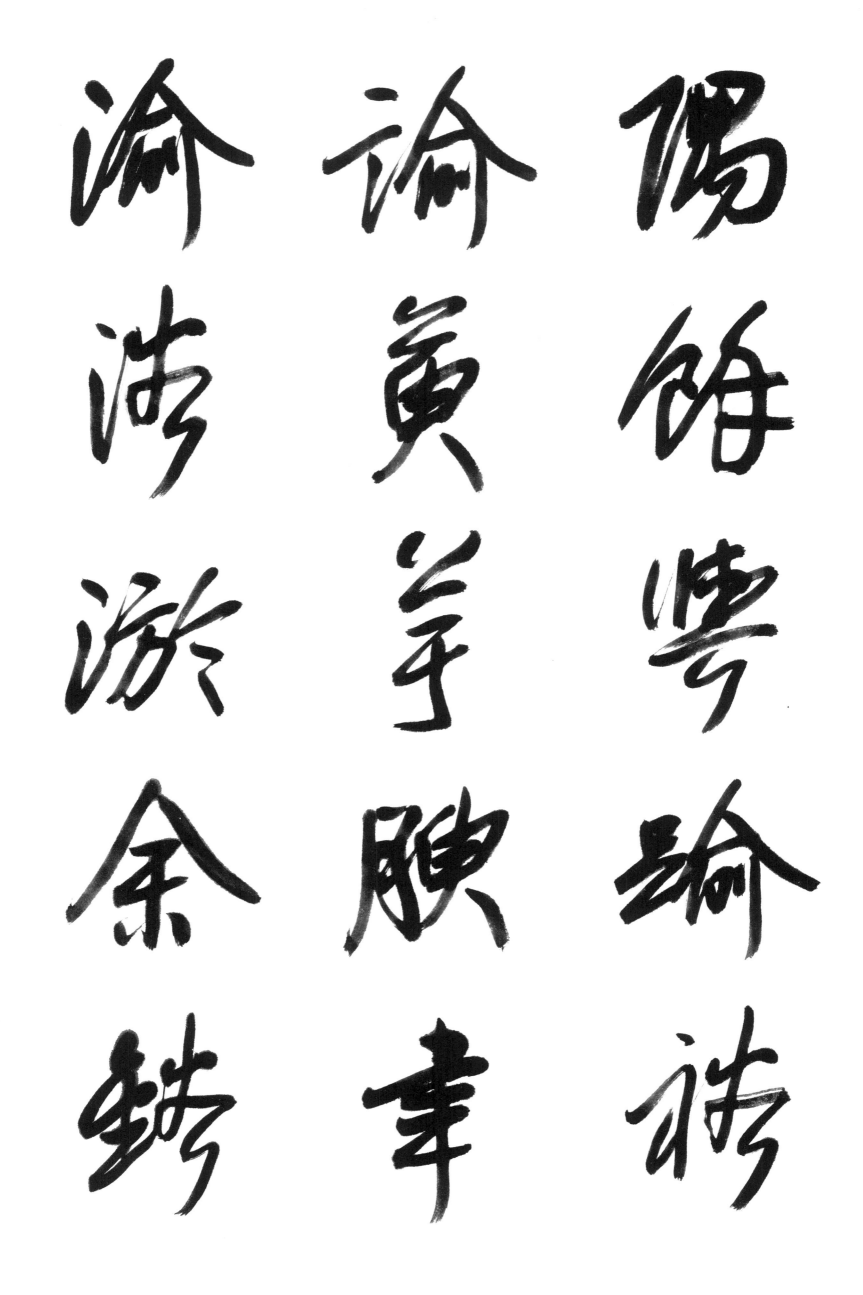

Y

隅 yu
餘 yu
輿 yu
踰 yu
裕 yu
諭 yu
萸 yu
芋 yu
腴 yu
聿 yu
渝 yu
浴 yu
淤 yu
余 yu
鎔 yu

李榮海·常用行草字滙

三二九

鄅 yu
予 yu
嵎 yu
寓 yu
域 yu
峪 yu
愉 yu
歟 yu
鬱 yu
欲 yu
毓 yu
玉 yu
瑜 yu
羽 yu
育 yu

李榮海·常用行草字滙

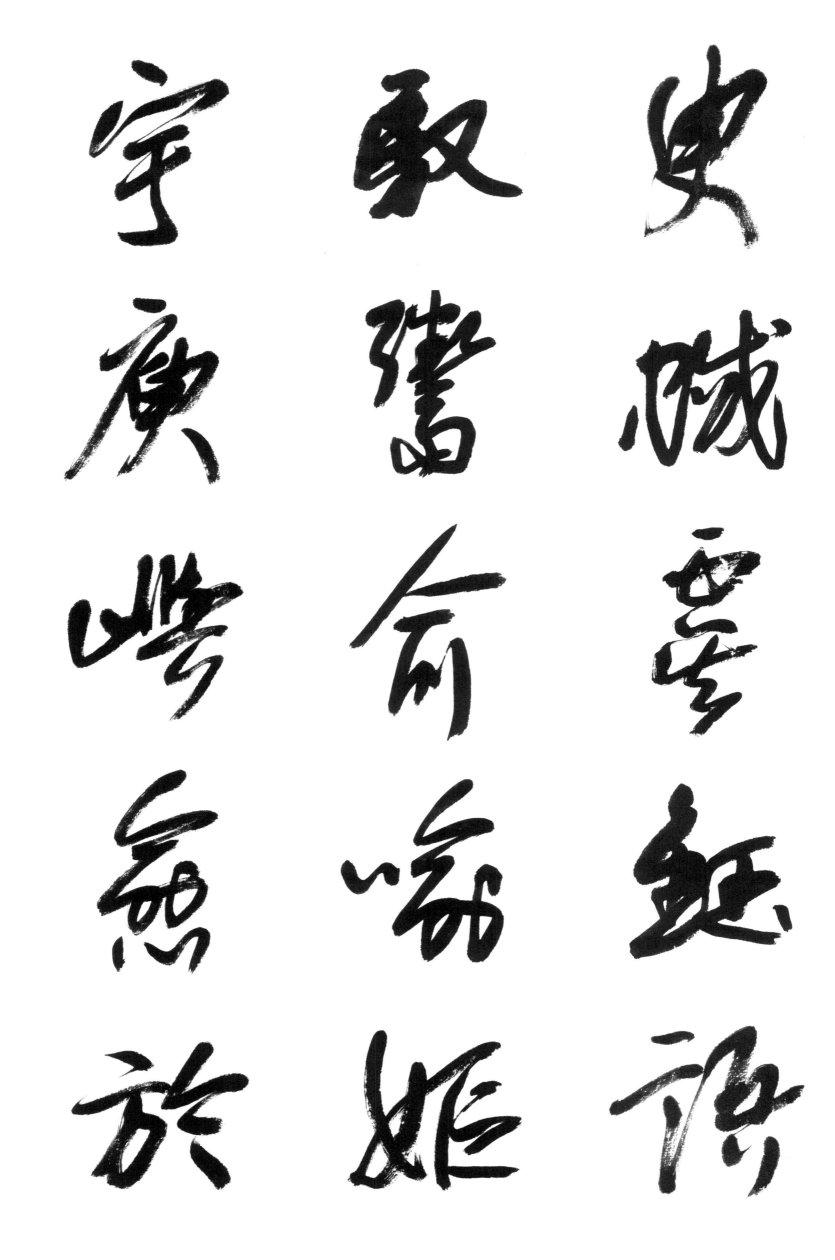

Y

臾 yu
蜮 yu
虞 yu
鈺 yu
語 yu
馭 yu
鬻 yu
俞 yu
喻 yu
嫗 yu

宇 yu
庾 yu
嶼 yu
愈 yu
於 yu

李榮海·常用行草字滙

三三一

李榮海·常用行草字滙

愚 榆 漁 煜 獄 盂 禹 竽 禺 諛 譽 輿 遇 豫 雨

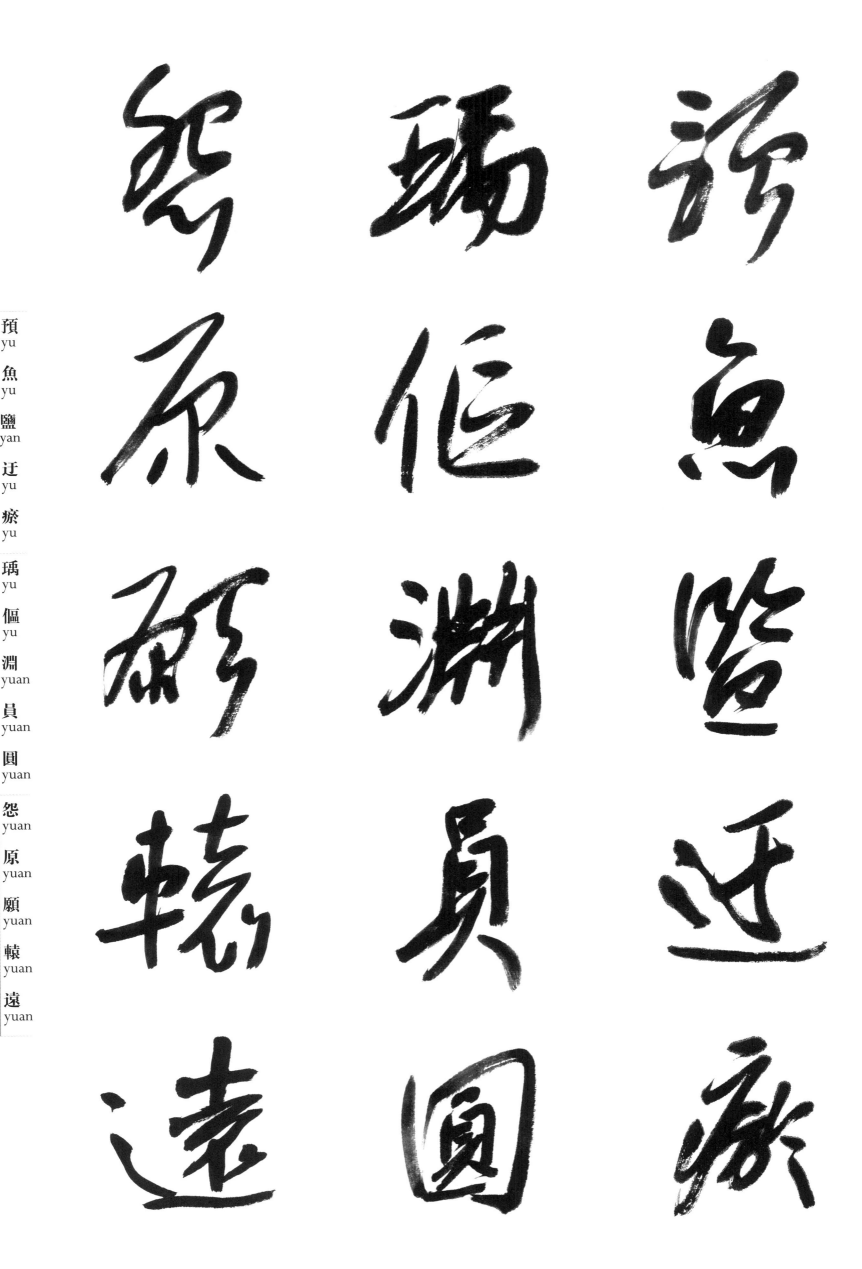

鸢
yuan

冤
yuan

鸳
yuan

元
yuan

垣
yuan

媛
yuan

援
yuan

园
yuan

沅
yuan

源
yuan

爰
yuan

猿
yuan

缘
yuan

袁
yuan

苑
yuan

李榮海・常用行草字滙

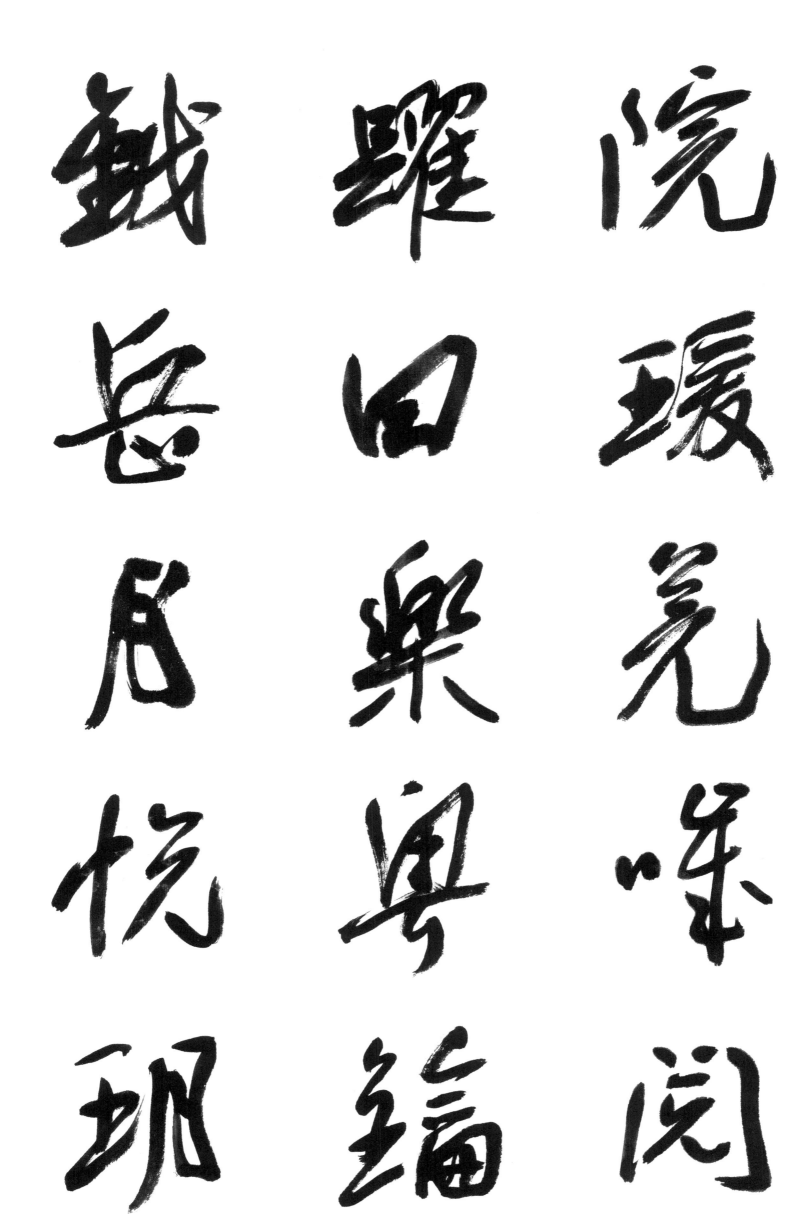

院 yuan
瑗 yuan
芫 yuan
噦 yue
閱 yue

躍 yue
日 yue
樂 yue
粵 yue
鑰 yue

鉞 yue
岳 yue
月 yue
悅 yue
玥 yue

李榮海・常用行草字滙

三三五

越
约
龠
郧
芸

隕
允
匀
雲
昀

隕
孕
惲
暈
熨

越
yue
約
yue
龠
yue
郧
yun
芸
yun

溳
yun
允
yun
匀
yun
雲
yun
昀
yun

隕
yun
孕
yun
惲
yun
暈
yun
熨
yun

李榮海·常用行草字滙

三三六

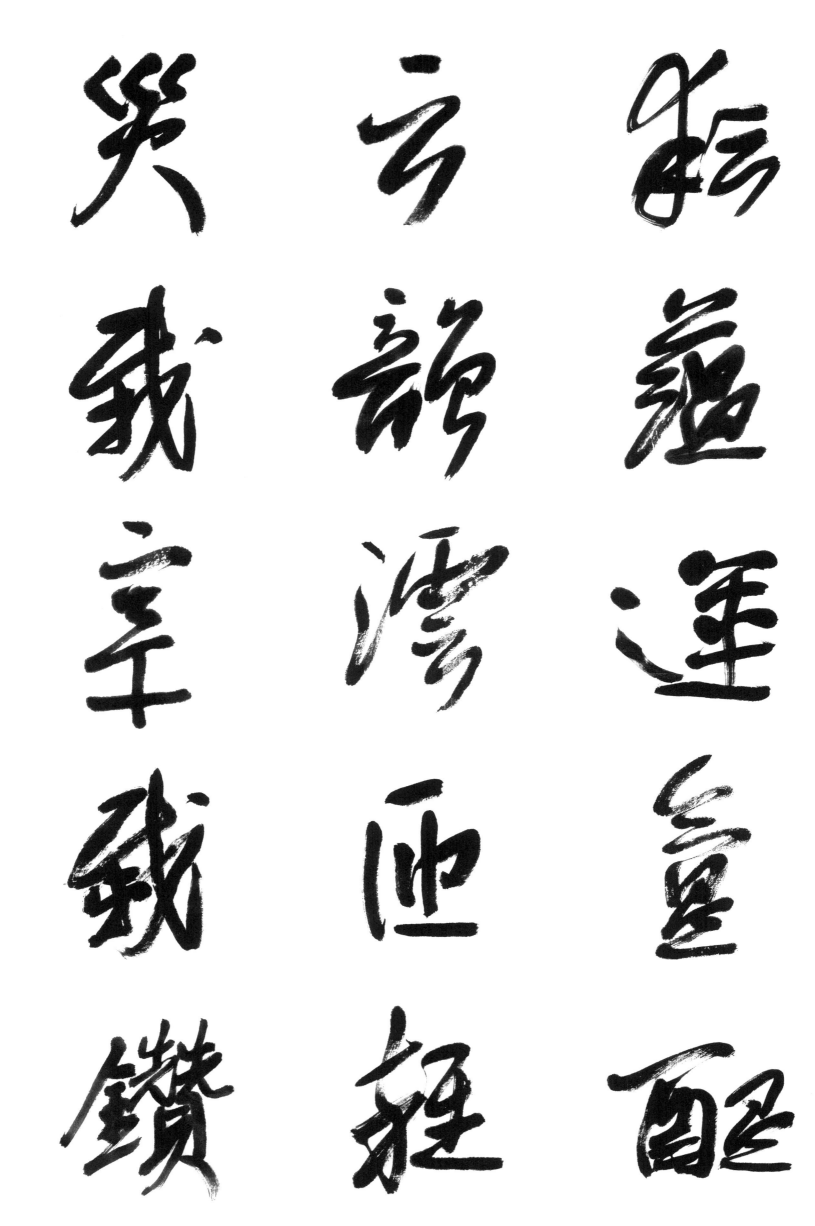

Y
Z

耘 yun
蘊 yun
运 yun
氲 yun
醞 yun

云 yun
韻 yun
澐 yun
匝 za
雜 za

災 zai
栽 zai
宰 zai
載 zai
鑽 zuan

李榮海 · 常用行草字滙

三三七

再 zai
哉 zai
在 zai
崽 zai
赞 zan
簪 zan
攒 zan
咱 zan
暂 zan
藏 zang
葬 zang
瓒 zang
臧 zang
奘 zang
脏 zang

李榮海·常用行草字匯

Z

躁 zao
造 zao
臟 zang
蚤 zao
灶 zao

皁 zao
鑿 zao
早 zao
澡 zao
棗 zao

燥 zao
糟 zao
責 ze
遭 zao
擇 ze

李榮海·常用行草字滙

三三九

Z

仄 ze
咋 ze
昃 ze
擇 ze
則 ze

澤 ze
簀 ze
賊 zei
贈 zeng
怎 zen

增 zeng
曾 zeng
憎 zeng
詐 zha
劄 zha

李榮海·常用行草字滙

三四〇

債
zhai

占
zhan

貞
zhen

瞻
zhan

氈
zhan

綻
zhan

展
zhan

嶄
zhan

戰
zhan

斬
zhan

棧
zhan

沾
zhan

湛
zhan

盞
zhan

粘
zhan

李榮海·常用行草字滙

三四二

站
zhan

蘸
zhan

詹
zhan

鄣
zhang

辗
zhan

章
zhang

掌
zhang

仗
zhang

嶂
zhang

丈
zhang

帐
zhang

彰
zhang

憧
zhang

張
zhang

杖
zhang

罩
爪
zhao

樟
zhang

漲
zhang

漳
zhang

璋
zhang

脹
zhang

蟑
zhang

賬
zhang

障
zhang

仉
zhang

罩
zhao

沼
zhao

棹
zhao

兆
zhao

昭
zhao

李榮海·常用行草字滙

三四四

招
zhao

朝
zhao

肇
zhao

找
zhao

召
zhao

詔
zhao

照
zhao

趙
zhao

釗
zhao

轍
zhe

蔗
zhe

蜇
zhe

謫
zhe

輒
zhe

哲
zhe

李榮海·常用行草字滙

三四五

折
zhe

着
zhe

浙
zhe

者
zhe

蛰
zhe

這
zhe

赚
zhuan

遮
zhe

赈
zhen

诊
zhen

蒇
zhen

祯
zhen

疹
zhen

朕
zhen

侦
zhen

李榮海·常用行草字滙

三四六

箴 zhen
臻 zhen
諄 zhun
鴆 zhen
圳 zhen

幀 zhen
振 zhen
斟 zhen
枕 zhen
珍 zhen

甄 zhen
真 zhen
針 zhen
陣 zhen
鎮 zhen

李榮海·常用行草字滙

三四七

挣　抍　震
zheng

抍　畛
zhen

政　峥　争
zheng

整　徵　烝
zheng

正　怔
zheng

震
zhen

狰
zheng

畛
zhen

争
zheng

烝
zheng

拯
zheng

蒸
zhen

峥
zheng

徵
zheng

怔
zheng

挣
zheng

政
zheng

整
zheng

正
zheng

睁
zheng

李榮海・常用行草字滙

三四八

症 zheng
筝 zheng
證 zheng
諍 zheng
鄭 zheng

錚 zheng
陟 zhi
跖 zhi
誌 zhi
蛭 zhi

致 zhi
禔 zhi
袟 zhi
治 zhi
祉 zhi

李榮海·常用行草字滙

三四九

止 起

执 挚

址 只

槭 只

音 隻

枳 止 只 亻至

支 槭

止 汁

汁 枳

植 桎

桎 栀

枳 zhi
止 zhi
汁 zhi
植 zhi
桎 zhi

支 zhi
挚 zhi
只 zhi
隻 zhi
亻至 zhi

咫 zhi
执 zhi
址 zhi
槭 zhi
旨 zhi

李榮海·常用行草字滙

三五〇

Z

肢 zhi
窒 zhi
蜘 zhi
酯 zhi
質 zhi

趾 zhi
之 zhi
值 zhi
吱 zhi
崎 zhi

李榮海·常用行草字滙

幟 zhi
指 zhi
忮 zhi
智 zhi
枝 zhi

三五一

秩
殖
直
滞
炙
疻

置
痔
却
直
炙
知

织
稚
雅
稚
祇
痣

祇
秩
祗
纸
置
织
职

殖 zhi
栀 zhi
滞 zhi
炙 zhi
痣 zhi

痔 zhi
直 zhi
知 zhi
稚 zhi
祗 zhi

秩 zhi
纸 zhi
置 zhi
织 zhi
职 zhi

李榮海·常用行草字滙

Z

三五二

Z

肢 zhi
室 zhi
蜘 zhi
酯 zhi
質 zhi

趾 zhi
之 zhi
值 zhi
吱 zhi
崻 zhi

蟙 zhi
指 zhi
忮 zhi
智 zhi
枝 zhi

李榮海·常用行草字滙

三五一

秩 痔 殖

弦 直 栀

置 却 滞

織 稚 炙

夜 祗 痣

Z

殖 zhi
栀 zhi
滞 zhi
炙 zhi
痣 zhi

痔 zhi
直 zhi
知 zhi
稚 zhi
祗 zhi

秩 zhi
紙 zhi
置 zhi
織 zhi
職 zhi

李榮海·常用行草字滙

三五二

Z

脂
zhi

芷
zhi

至
zhi

製
zhi

芝
zhi

贄
zhi

雉
zhi

黹
zhi

峙
zhi

郅
zhi

忠
zhong

蚣
zhong

蛊
zhong

踵
zhong

蚪
zhong

李榮海 · 常用行草字滙

三五三

竹

種

冢
zhong

衷
zhong

仲
zhong

众
zhong

中
zhong

鍾

終

衷

種
zhong

終
zhong

腫
zhong

螽
zhong

重
zhong

舟

種

仲

伀
zhong

鍾
zhong

舟
zhou

肘
zhou

箍
zhou

肘

螽

眾

李榮海·常用行草字滙

籀

垂

中

Z

甬
zhou

洲
zhou

畫
zhou

周
zhou

皺
zhou

慒
zhou

咒
zhou

妯
zhou

宙
zhou

州
zhou

粥
zhou

縐
zhou

胄
zhou

謅
zhou

荮
zhou

李榮海·常用行草字滙

三五五

Z

濤 zhou
軸 zhou
驟 zhou
茱 zhu
築 zhu

珠 zhu
酎 zhou
渚 zhu
柱 zhu
囑 zhu

杼 zhu
侏 zhu
主 zhu
柷 zhu
住 zhu

李榮海·常用行草字滙

三五六

竹 zhu
煮 zhu
拄 zhu
蛀 zhu
誅 zhu

逐 zhu
豬 zhu
朱 zhu
赭 zhe
助 zhu

株 zhu
注 zhu
洙 zhu
燭 zhu
珠 zhu

李榮海·常用行草字滙

驻 瞩 竺 祝 翥 著 蛛 诸 躅 贮 驻 铸 箸 邾 术

潴
zhū
瞩
zhǔ
竺
zhú
祝
zhù
翥
zhù

著
zhù
蛛
zhū
诸
zhū
躅
zhú
贮
zhù

驻
zhù
铸
zhù
箸
zhù
邾
zhū
术
zhú

李榮海·常用行草字滙

三五八

李榮海 · 常用行草字滙

Z

莊
zhuang
撞
zhuang
狀
zhuang
裝
zhuang
崔
zhui
惴
zhui
墜
zhui
椎
zhui
贅
zhui
追
zhui
錐
zhui
隹
zhui
準
zhun
卓
zhuo
啄
zhuo

李榮海·常用行草字滙

三六〇

Z

捉
zhuo

拙
zhuo

涿
zhuo

浞
zhuo

濁
zhuo

琢
zhuo

灼
zhuo

茁
zhuo

诼
zhuo

酌
zhuo

镯
zhuo

籽
zi

滋
zi

淄
zi

梓
zi

李榮海·常用行草字滙·

三六一

Z

孳 zi
姿 zi
姊 zi
仔 zi
咨 zi

孜 zi
子 zi
字 zi
恣 zi
漬 zi

眦 zi
赀 zi
紫 zi
自 zi
眥 zi

李榮海·常用行草字滙

三六二

Z

騣
zong
籽
zi
資
zi
蹤
zong
總
zong

椶
zong
縱
zong
宗
zong
樅
zong
棕
zong

奏
zou
綜
zong
菆
zou
揍
zou
走
zou

李榮海·常用行草字滙

三六三

組

祖

郰
zou
鄒
zou
鄹
zou
詛
zu

攥

走

阻

袓
zu
卒
zu
租
zu
族
zu
足
zu

俗

租

鄹

纂

族

李榮海·常用行草字滙

腹

足

詛

組
zu
攥
zuan
倅
zu
纂
zuan
腹
zui

Z

嘴
zui

晬
zui

最
zui

罪
zui

蕞
zui

罇
zun

醉
zui

尊
zun

僔
zun

尊
zun

撙
zun

遵
zun

噂
zun

捽
zuo

噂
zun

李榮海·常用行草字滙

三六五

作 唑 左
zuo

做 柞 祚
zuo

作 酢 鑿
zuo

坐 怍 筰
zuo

座 鑿 佐
zuo

Z

左 ZUO
祚 ZUO
鑿 ZUO
筰 ZUO
佐 ZUO

唑 ZUO
柞 ZUO
酢 ZUO
怍 ZUO
鑿 ZUO

昨 ZUO
做 ZUO
作 ZUO
坐 ZUO
座 ZUO

李榮海·常用行草字滙

三六六

黑白之間

榮海之印

家在魯西黃河故道

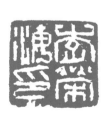

李榮海印

李榮海印

榮海書印

神怡

李榮海印章

藝海齋

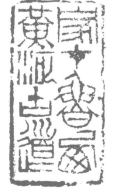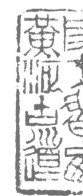

家在魯西黃河古道

李

世代從耕

李榮海印

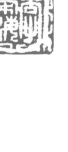

李榮海

耕夫草堂

李（漢印）

李榮海印

耕　夫

牛（象形）

藝海齋主

李榮海

葫蘆（象形　漢印）

泰達書印

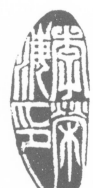

李榮海印

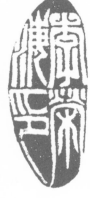

李榮海之章

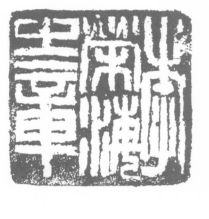

李榮海

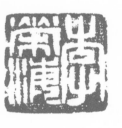

藝海齋主人

墨　情

牡丹鄉人

榮　海

榮海書畫

榮　海

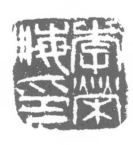

李榮海印

李　氏

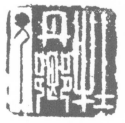

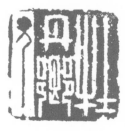

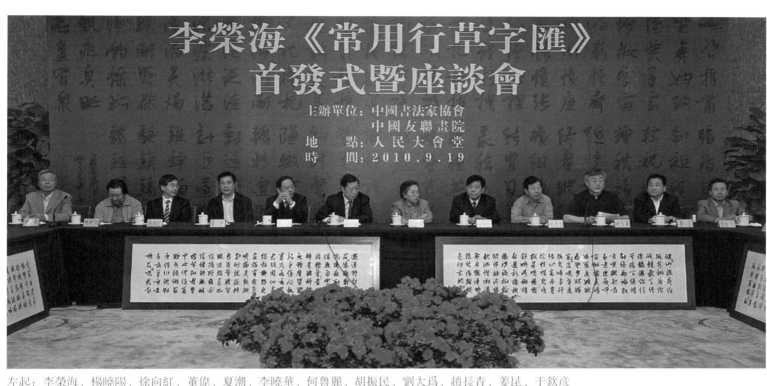

李榮海《常用行草字匯》首發式暨座談會
主辦單位：中國書法家協會　中國友聯畫院
地點：人民大會堂
時間：2010.9.19

左起：李榮海、楊曉陽、徐向紅、董偉、夏潮、李曉華、何魯麗、胡振民、劉大爲、趙長青、姜昆、于欽彥

大家评说 《常用行草字匯》

張道興
中國人民解放軍海軍政治部書畫家、中國書法家協會一至四屆理事、創作委員會委員、中國美術家協會中國畫藝委會副主任

《常用行草字匯》是李榮海先生近期完成的一部巨作。這將是對行草書法研究與行草書法普及極有意義的一件事。

榮海先生對行草書創作有着深度的把握與研究，對『二王』、『蘇黃』、米芾、趙孟頫、王鐸以及于右任的行草書努力傳承，融合出新。榮海先生以極爲嚴肅、認真的創作態度完成了五千多字的《常用行草字匯》。這是一次很具規模的創作活動，他努力關照行草書法的通行意義，他無法不備而又不依一法。《常用行草字匯》既可以成爲書法創作活動的參照，又可以成爲書法藝術的欣賞，作者以全力把握這一尺度與分寸，努力以書寫自身的高水準爲目標，這便是這本《常用行草字匯》存在的價值和意義。

他筆力森爽，墨態澹沱，清通自然，不溫不火。他理明氣和，剛而不冽，柔而不弱，緊密而不板滯，舒展而不渙散，交錯而不紊亂。力致『險而不僻，至奇而不差』(皎然論詩)之境界。

張海
全國政協常委、中國書法家協會主席

二十世紀從八十年代開始，我與榮海先生有較多的接觸。可以這樣說，當時舉辦的多種書法活動都有榮海先生的影子，這裏面有的是他主動提出辦的，有的是他參與的，有的是他出主意想辦法籌劃的。可以說，中國書法的復興從八十年代開始，榮海先生起到了十分特殊的作用。這一點我想全國的書法界同仁對他都能夠說出個一二三四來。作爲一個成名的書法家，一個很簡單的標準就是判斷究竟他的功力如何，他創造的書法風格如何。簡單地說有功還得有性。一般來說，青年書法家往往是有性無功，可能會有自己的書法面目，但是功力太差；而有一些老書法家達到一定的程度後就變成有功無性，功底不錯但是風格不夠突出。榮海先生應該說是功力特別好，書法風格又有自己獨特的地方，是有功有性的書法家。

榮海先生諸體皆擅，于行草書用功最勤、最多，成果最豐，《常用行草字匯》即爲其中之一，相信它的問世對于書法藝術的普及和提高一定會起到積極作用。

劉大爲

中國文聯副主席、中國美術家協會主席

榮海在協會工作這麼多年，做得非常出色。他在工作當中，能夠盡心盡責，而且主動想辦法、找思路，甘于奉獻，敢于承擔責任，并且跟我們一個班子團結得非常好。他對工作的投入和傾注，說明了他對任何事情，包括對自己專業的努力也是相同的。有這兩個方面，有這樣的態度，我覺得做什麼事都可以做好。

《常用行草字滙》集中了歷代名家行草書體字形，加上個人的風格面貌，又重新組合，在裏面找出最典型的字形或者寫法寫，這個非常不容易，而且非常實用。因爲在座的都是書法家、全國的名家，很多都是著名理論家，一字之中行書、草書的字形有幾十種甚至上百種寫法，但是能夠既具規範，又有專業水準，同時還有社會實用價值，大家能夠認識、看懂、適合書寫，找出一個很有代表性的字形、寫法，這也是頗費周折要去實踐的。這部書本着這樣的一個原則：既尊重傳統的各種寫法，又要找出一個很規範、能夠推廣的字形寫出來，而且這裏面還有他個人的書體面貌和風格，這本字匯成功之處在這一點上是非常明確的。還有一點是對字形的書寫性及藝術性處理，這跟他到了協會以後在繪畫上的實踐，也有非常直接的聯系。由繪畫再在他的書法創作中產生影響，在他的作品當中，從字形的結構布局、整篇章法的節奏性把握，可以明顯看出來。他從書法入手，又用繪畫的造型筆墨來影響他的書法。我從畫家的角度來看，很有感受。

楊曉陽

中國國家畫院院長、中國美術家協會副主席

李先生的書法注重傳統，融古匯今，從『二王』『米芾、趙孟頫、王鐸等歷代名家當中汲取豐富的藝術營養。在他的《書法楹聯集》中，他撰寫的『墨中雲霧追古樸，筆下豪情寫自風』一聯，我認爲集中體現了他的書法藝術創作思想。從他上個世紀九十年代創作的草書《千字文》和近期創作的《常用行草字滙》中，可以清晰地看到他的書法傳統、規範、厚重、用筆穩健，追求通篇之大氣。他書法作品的另一個特點是寫自我、寫思想、寫情感，他也寫唐詩宋詞，但更多的是寫自己的心聲，寫時代的浪花。比如他六十歲時寫的一首詩：『己醜啼來人世間，夢醒方知六十年。趣談多少可笑事，老夫還是耕我田。』從墨迹中可感受到其藝術魅力，從文字中間可識讀其深邃思想，難能可貴！他的書法追求中鋒用筆，結體嚴謹準確，章法跌宕多姿，線條運用自如，對筆墨有着獨特的理解，線條靈動而不乏蒼健，若神龍遨游滄海之大氣壯觀。

申萬勝

中國書法家協會副主席、原解放軍藝術學院院長、將軍

李榮海先生在兩條綫上走，一邊是畫，一邊是書法，二者并行不悖，都取得了引人矚目的成就。他既是美協理事也是書協理事，所以說他是雙栖藝術家。今天推出的這部作品體現了他的書法造詣和功底，我看了以後很有感觸。所以李榮海先生這部書的出版發行確實又進一步加深了我們對李榮海先生書法藝術的認識和了解。

我認爲這部書有以下幾個特點：

一是實用性。當代書法字典、辭典很多，像這種以個人創作來形成五千三百多字的字匯確實還不多見。其實用性是針對行草書的傳承和發展，給廣大的書法愛好者和書法家提供重要的深入傳統的工具，是一部重要的工具書。這部《常用行草字滙》書體在行書和草書之間，雅俗共賞，而且給書法界提供了無限的空間，面很大，對當代傳承弘揚行草書藝術起到了重要的推動作用，實用性是顯而易見的。現在大家寫名人詩詞多，寫這種東西不討好，在當代如何更好地弘揚中華民族書法藝術，給喜歡行草書的同志提供重要的工具書，我想這個是李榮海同志的初衷，體現了他對傳承、弘揚書法藝術的高度的責任感。

二是藝術性。一個人寫五千三百多個單字，匯集起來形成一件完整的作品，非常不容易，這個搞書法的同志都知道。但是

從整體上來看，我認爲李榮海先生這部書整體和局部非常統一，既是單個的字滙，又是大篇的作品。所以，從藝術上來講，大氣、厚重、靈動、飽滿。他的書法確實是取法古人，又有自己的個性，不拘泥一家，更重要的是，他的字滙注重法度。

書法有法，法無定法。尤其是行草書的變化很多。李榮海先生研究古人的書法，取法百家，在講究法度當中又突出自己的個性，既是古人的又是今人的。我認爲這部書在藝術性上是值得我們來學習的。

三是規範性。李榮海先生的行草字滙，既要有嚴謹的法度又要有自己的個性，這當中就要求自己對多家書體、多個名家進行研究和探索。我看李榮海先生的行草作品都是取法古人，不是無源之水，非常講究法度，寫得很規範，基本上都經得起推敲，不是隨心所欲寫的。既講古法又從法當中突出自己的個性，經得起推敲，有根有據，在規範性上給了我們很多的啓示。

四是時代性。由于方方面面的原因，我們在書法藝術方面下的功夫遠遠不及古人。這部書站在時代的高度關注行草書法，從歷史的長河中汲取衆家之長，雅俗共賞，有群衆性，很大衆化。過去的書法在書齋裏，現在的書法則是提供給大衆，美化環境，給人們以審美教育，它是一件藝術品。所以我還是主張書法要繼承傳統，在繼承的基礎上創新，要大衆化，我認爲李榮海先生這部書具有這個特點。我雖然沒有很好地準備，沒有深入研究榮海先生這部書，但是看了以後，確實給我多方面的啓示。作爲當代書家，要考慮如何傳承書法藝術，在這方面扎實地做一些事情。榮海先生做了一個榜樣，從我個人來講，應該向榮海先生學習。

榮海先生的這本《常用行草字滙》又是一個大手筆，對書

王家新

中國書法家協會副主席、北京市書法家協會副主席

家而言，獨立完成幾千字的行草字範談何容易！我們常見的《草字滙》、《書法大字典》等工具書，是從歷代書家的帖帖中遴選匯編而成的，可視爲集體創作，即便像《千字文》、《三字經》、《百家姓》等寫本，也不過百千字而已。因此，當我捧讀此書時不禁心生感喟，蕭然起敬。

我與榮海兄相識近二十年，當時他在山東曹州書畫院主政，畫院內興建碑廊令人震撼，行政管理上也頗有章法條理，足令稱道。他調到北京後，先後在文聯機關和美協工作，顯示出不凡的組織、協調能力，而最感動我的是榮海兄的爲人與勤勉。他古道熱腸，常給人以『潤物細無聲』式的關懷和幫助，達到一種『相見亦無事，不來忽憶君』狀態的友情境地。特別是他的勤奮，先是在爲中南海書寫巨幅草書《千字文》時，他字斟句酌，殫精竭慮，嚴謹、精湛地完成了這件書法代表作，而後爲了使美協工作事半功倍，他又于半百之年戮力丹青，取得了喜人的成績、跨越式的進步，除了天分和多年積澱外，我想更是勤奮使然。

這本字滙首先體現了榮海兄深厚的書法功底。作爲書法家，能寫幾幅以古典詩詞爲內容的書法作品并不難，而要把五千多個互不搭界的漢字寫得標準、美觀且風格一致，實在不易，需要字字過關，有極強的造型與掌控能力。

其次是體現了榮海兄平和的藝術心態。書法是歡娛之旅，更是寂寞之途，『吟安一個字，捻斷數根須』『看似尋常最奇崛，成如容易却艱辛』獨立完成這頂浩大工程要耐得住怎樣的寂寞啊！作爲已經功成名就的著名書法家，可以吃請應酬、創收走穴，而他默默地耕耘在窗前燈下，直如一個虔誠的藝術苦行僧，其精神難能可貴。

再次，體現了榮海先生強烈的擔當意識和使命感。當代書法更多凸顯着藝術屬性而弱化着實用功能，注重所謂書壇精英層的探索與創新，而忽略了面向大衆的普及和引導。榮海兄沒有獨善其身，他以自己的行動在踐行『二爲』方向和『三貼近』。這本書既有規範性、藝術性，更具有重要的實用性和普及、示範作用，不失爲書法的入門捷徑，爲書法藝術的傳承和弘揚做出了可貴的基礎性工作，也必將成爲傳之後世，具有鮮明時代特點和個人風格的書法範本。

有人說我們正處在一個變革的時代，張揚個性、鼓勵創新的時代，因而書法探索無禁區，書法審美無標準。我以爲，變革不是割裂傳統，創新不是憑空臆造，審美可以多元化、多層次但不是無標準可循，各門藝術都有其自身的規律，不同時代也自有其鮮明的特徵和主旋律。對藝術而言，其實沒有新與舊，祇有高與低，好與壞，是在一定藝術標準、藝術規範前提下的豐富性與多樣化。對當年于右任先生的《標準草書》一直有不同的看法，而它在書史上的獨特價值絕不容忽視。我不想把這兩本書作比較，會失于牽強。榮海先生的這部字滙，與當下所有的人物與事件一樣，都將交付于時間和歷史去評斷。應該肯定的是，在盛世初現、文藝復興的當代中國，這份創造是有代表性的，這份勞動是值得尊重的。

榮海同志離開了領導工作崗位之後，始終不忘自己的使命和職責，爲推動書法藝術的發展仍在不懈努力。他用一年多的時間，以極爲嚴肅和認真的創作態度完成了《常用行草字滙》。這是一個巨大的創作工程，全書五千多字，字形嚴謹，書寫規範，具有學術性、鑒賞性、實用性，對行草書法的研究與行草書法的普及具有積極的推動作用。

夏潮

中國文聯黨組成員，書記處書記，書法家

姜昆

中國曲藝家協會主席、著名相聲表演藝術家、書法家

榮海《常用行草字滙》這種帶有普及性、指導性、工具性的書籍，我特別地喜歡。因爲本人就是一個不懂書法的書者，我的辦公室，包括家裏都放上這本字滙，方便翻閱。

榮海同志的字，字如其人，跟他這個人一樣，樸實無華，非常憨厚、莊重，在這張樸實的面孔後面有着更深邃的內涵。我家裏挂的就是榮海同志的作品，時不常地學上幾筆，認真地學其形，爭取逐步地達到入其神。我想有這一部書，能夠加深我對書法的理解。

程大利

中國美術家協會理事、中央文史館館員、原人民美術出版社社長、總編輯

《常用行草字滙》的出版是一件對社會具有重大功德的舉措。

中國人都寫漢字，但漢字的學問博大艱深，寫字者多隨意行草，致使謬誤流布，貽害甚遠。昔年于右任先生建標準草書社，便是爲力矯時弊，嚴肅學術。李榮海推出斯書，更是在當下浮躁世風中爲捍衛書法藝術的嚴肅性而做出的壯舉，意義遠非尋常畫冊可比。

書寫此書必然耗費心血，且要留給後人推敲。榮海先生對行草書的創作曾下過數十年苦功，對『二王』、『蘇黃』、趙孟頫、王覺斯均下過研究功夫，逐字琢磨，各家對照，尋求規律，并變通爲自己領悟的語言，如此五千字正如『洛陽三月花如錦，多少功夫織得成』。

榮海書寫的《常用行草字滙》氣清意朗，下筆圓熟，入雅俗共賞境界，可向社會各界推廣。相信本書必將產生良好的社會效益和廣泛影響，也希望書界朋友們更多地做一些此類益于社會文化建設、益于民族文化積累的事情。

徐向紅

山東省委宣傳部副部長、山東省文化廳廳長

李榮海同志不僅是一位成功的組織者和領導者，同時也是一位在全國有影響的書法家和畫家。一九九八年，他創作的巨幅草書《千字文》被中南海收藏。山東省委宣傳部、省文化廳、省文聯在濟南舉行了李榮海同志草書《千字文》創作研討會。

榮海在藝術創作上繼承傳統，銳意創新，滿紙氤氳，文氣盎然，既具現代審美意識，又有傳統書法藝術的內蘊。他始終堅持繼承中國傳統的藝術精神，堅持雅俗共賞的藝術觀，字法標準，形體優美，經過數十年的積累，形成了率真、樸素、清新、剛健的藝術風格。

我們山東人作爲榮海同志的老鄉，深感驕傲和榮幸。二十世紀，于右任先生推出《標準草書》，旨在推動草書藝術的實用與普及。今天，榮海同志《常用行草字滙》的推出，也具有與前人一樣的理想追求，特別是在全球性學習中華文字語言，中國的書法藝術在傳承、創新、發展的今天，更具有它的時代意義和深遠的歷史價值。榮海同志把《常用行草字滙》這部凝聚着心血與智慧的工具書奉獻給社會，從中也可以看出一位優秀文藝工作者對民族文化發展的赤子之心。

周志高
中國書法家協會理事、
上海市書法家協會主席

榮海先生是我三十多年的老朋友，他的書法有今天的成就確實非常不容易。他的著作出版有兩點值得我學習：

首先這是一部雅俗共賞、優秀的書法工具書，感謝人民美術出版社的領導能夠出版并進行宣傳和推廣。這本書法工具書有強大的生命力，這個已經在很短的時間裏就體現出來了。我相信，在不斷修改之後，將來還要不斷地再版，這是一個長命書，不是一個短命書，出版社講效益，社會效益和經濟效益都會有長足的發展。一個書法家能夠有這樣的著作出版，令人羨慕，值得我學習。

第二，我很佩服李榮海先生選這麼一個高難度的動作。可以說從于右任一九四三年出版《標準草書》開始，近七十年來，行草書寫成比較規範、講究藝術性的李榮海大概是第一個。此書的出版也是繼于右任《標準草書》之後的一個有重大意義的事情，是對書法界和文字界有非常意義的創舉。榮海先生是考慮行草結合，一般的普通老百姓能夠認識，把行書放在首要地位。李榮海先生此書在藝術性與規範性、實用性兩方面進行了有益的探索和結合，這個意義非常重大。

李曉華
中國國際友好聯絡會副
會長

「墨中雲霧追古樸，筆下豪情寫自風。」可以說，榮海同志的這幅楹聯生動地概括了幾十年來他對傳統書畫藝術的理解和追求，詮釋了他作為一名藝術家對民族文化的真正熱愛和對品格修養的不懈追求。榮海同志坦言自己從農村走出來，農民是藝術家的母親，藝術來源于生活，憑借長期的生活積累、藝術感悟和筆墨錘煉，把生活中常見的素材體現得充滿生機，形成了他作品中鮮明的時代特徵和藝術風格。正是這樣來源于生活的真實，樸素和親切引發了人們強烈的共鳴。他創作的巨幅草書《千字文》被中南海收藏，很多作品在國內外展出，多部佳作被國外政要收藏，頗有影響，成就斐然。《常用行草字滙》的創作與發行爲榮海同志的藝術成就增加了新的光彩。

五千三百多個，謀篇布局，嘔心瀝血，乃成就此鴻篇巨制。《常用行草字滙》完全可以滿足人們使用漢字的各種需要，無論是欣賞、觀摩或是臨摹、學習、研究，都將獲益多多。該書選取人們所喜愛的行草書體來表達，其書寫快捷，結體美觀，流暢瀟灑，百姓喜聞樂見，具有很高的欣賞價值和實用價值。可以說，這本書的出版，是榮海同志爲中國文化事業的發展繁榮，爲中國書法藝術的普及提高做出的寶貴貢獻。

一、注重其科學性和規範性。科學和規範是工具書首先應該具備的最重要的特質。作者在書錄編輯過程中態度嚴謹，方法科學，百煉千錘，書寫其中的每一個字時力求準確可靠，慢工織出細活，對社會負責，對子孫後代負責。榮海同志從事書法創作多年，對中國書法體系有着深入研究，扎根求深，用功唯勤。其書啓承轉合皆有法度，每一筆畫講究來龍去脉，體現藝術服務于人民，突出公衆性，增加可讀性，講究實用性，以現傳統標準行草入書，宜行則行，行有行意，宜草則草，草有草法，體現出作者對中國語言文字書寫規範化的遵循和禮敬。

二、結字優雅，清麗俊秀，體現中國書法藝術的中和、大雅之美。《常用行草字滙》以帖學風格爲主導，有王羲之的豐贍蘊藉、清奇姿媚，有米芾的超邁入神、八面出鋒，有董其昌的簡約清秀、淡墨遒麗，也有王鐸的酣暢淋灕、縱斂自如。其風采不時交替在筆底閃現。作者不以狂狷、怪異、粗頭亂服示人，其行草交融、方圓并用，通篇不激不厲，不溫不火，濃纖折中，修短合度，體現出孔孟之道所闡揚的溫文爾雅的倫理觀念，展示了溫柔敦厚的中庸之美。

三、筆墨跟隨時代，在繼承中自出機杼。作者善于借鑒當前

朱守道
中國書法家協會理事、全
國人大華僑委員會辦公廳
主任

《常用行草字滙》是榮海同志在繁忙的行政工作之餘，用近一年時間，傾其全部精力來書寫的藝術類工具書。書中選取老百姓日常生活和工作中使用最爲廣泛，應用頻率很高的常用漢字

藝術研究的最新成果，佐以雄強剛健的碑學元素，涉獵商周金文、六朝碑版等，率意而爲，傾情筆端，從而在帖學清麗書風中增添了高古沉雄、渾厚蒼茫的品格，形成了獨具特色的書法風采。作者還考慮到港澳臺同胞和海外僑胞對繁體字的辯識和使用習慣，考慮到目前蓬勃興起的海外孔子學院中受衆者的因材施教，對其開展書法藝術教學如何普及和推廣，也處處留心，考慮盡可能周全。因此，《常用行草字匯》一書品質尤顯卓異，内涵更顯厚重。

中國書法藝術歷史悠久，源遠流長。在海外普及中國書法藝術，同樣需要有好的書法教材，可以說，《常用行草字匯》同樣適應這一時代需求，適應許許多多海内外書法愛好者和研究者的不同需求，可以預見，《常用行草字匯》將大受歡迎和推崇。

馬振聲
中央文史館書院院長、蔣兆和藝術研究會會長

我最早接觸榮海同志是在工作上，感覺這個人非常樸實、厚道，特別能夠團結人，跟他在一起，心裏感覺很踏實、親切，工作作風非常好。後來逐漸了解他的書法，看到他的字以後，我也是深有感觸，字寫得氣場很大，他追求中和、敦厚、很樸實，我們很受感動，他也給我們（朱理存：中國美協理事、四川省美協副主席、馬振聲夫人）寫過一些，作爲我們學習的範本，我們非常喜歡。後來又了解他的畫，他以書入畫，有書法深厚的功底，花鳥畫提高得非常快，現在畫得非常好，所以我就感覺，作爲藝術家來講，書如其人，畫如其人，藝術跟做人是一回事。李榮海同志能夠把這部《常用行草字匯》做得這麼扎實，這麼復雜、繁重的勞動，感覺是跟他這個人一樣，字確實寫得非常樸實、厚重，而且很美，疏密有致，藝術上不是一個一般標準的字帖，就像剛才很多同志講的，是一件藝術品。通篇看非常一致，氣韵連貫，看每個字都很講究、嚴謹，所以榮海同志真是藝如其人，與他的爲人處事完全一樣。同時他關注的是社會，爲社會做了很多實實在在的事情，藝術上也是考慮怎麼普及化，怎麼大衆化，怎麼使書法藝術在這個時代往前推進。李榮海創作不追求怪異，不追求表面的東西，扎扎實實從古人裏面吸收營養，把自己在這個時代當中的體會融入他的書法，形成他自己的面貌，而不是想方設法變花樣，這個創新的路子是非常正確的。藝術要汲古出新，一定要在前人的基礎上發展，這也是中國書法文化發展的一大特色。

吳震啓
中國書法家協會理事、中國書法家協會原展覽部主任

我與榮海是多年的老朋友，他做事給我的感覺就是厚道，做事實事，這個印象一直保持了十多年没有變。無論榮海同志在菏澤任曹州書畫院院長期間，還是在中國美協擔任領導工作期間，現在又在中國文聯畫院擔任主要的組織者，他都能夠一如既往，有規有矩地做人和從藝，這是給我最大的感受。

我覺得這部書有三個特點：

一個是古與今的結合，吸收了傳統經典，是一個廣臨博取的過程，然後又有時代的審美與自身的綜合，這個點找得非常好。另一點就是把審美和實用結合在一起。第三點是《常用行草字匯》中的這麼多字。把行書和草書有機地融合在一起，草書又不是很誇張、張揚，作爲行書又不拘泥，這個點把握得很好。古與今的結合，美與用的結合，行與草的結合，我認爲這三點是這部書最大的特點。

我最欣賞榮海的爲人，這點體現在他的胸襟、氣魄和包容性上，在他的藝術上也能夠看到他的包容性。如果說繼承傳統肯定要求同存異，求同是一個前提，又要包容有不同個性的各個方面的東西，要是作爲創新，首先要求異，求異的同時也要傳統。「看似尋常最奇崛，成如容易卻艱辛。」這本書濃縮了榮海多年的心血，他的基本功和艱辛歷程我們能夠看得清清楚楚。現在很多書法家都在搞創作，若真正靜下心來做點基本功，我覺得不僅對社會有益，對自己也有益，這是一個積累的過程。

于欽彥
山東省文聯黨組書記、副主席，
中國書法家協會理事

我也是李院長多年的知交，我原來一直稱他李秘書長。今天感到各位領導對他的評價都非常真實，確實像各位專家講的，他是一位書法和美術大家，書法寫得好，畫畫得好，對人對事，實事求是，從事公益事業，默默奉獻于社會，是一位德藝雙馨的藝術家，同時又是一位書畫藝術方面的社會活動家、組織家。他經常到山東指導我們的工作，給山東美協，書協很多的幫助，在這裏我代表省文聯，代表省書協、省美協對李秘書長表示衷心的感謝。

在此填詞一首表達我的心意。賀李榮海先生《常用行草字匯》出版、兼祝今年中秋。這個詞叫《好事近》：『行草字三千、紙上龍蛇飛舞。這等嘔心瀝血、冷暖無計數。最堪禮贊人、忠厚書畫高標樹。論藝一如賞月、貴在圓今古。』

李洪海
中國書法家協會理事、
中國人民革命軍事博物館書
畫研究院常務副院長

李榮海先生以超常的膽略和精力，對行草書常用字的筆法、結構進行了深入的研究，結集出版了《常用行草字匯》，這是中國書畫界的一件大事。這部字匯的出版發行，必然對推動、純潔、方便書法創作起到重要的作用。我對李榮海創作編輯這部字匯的意義有了更深刻的認識。

一是具有很高的學術性。李榮海先生根據當前的書法創作需要，對常用的行草書字進行了深入探究，他的字繼承傳統，融合新意，書寫統一，自成一體，索引簡明，查找方便，是對中國書法典籍的充實完備，具有很高的學術價值。

二是有較強的實用性。在全國文化大繁榮大發展的形勢下，中國書法空前地發展，人們對書法的熱愛、對書法的渴求十分迫切，可以説書法創作又進入了最好的發展時期。但美中不足的是對漢字書寫的準確把握上影響制約了書法創作的健康發展，在展覽、評獎中不少作品錯字、別字、似是而非的字，可以説到處可見，有時讓人啼笑皆非。從客觀上講，中國漢字有一形多意，有些字還可通假，各代書家對同一字書寫不一，也給書法創作帶來很大的難度，這就需要一部便于查對、有權威的書法工具書。對此，李榮海先生與時偕行，出版了《常用行草字匯》，這對書法工作者不能不説是一件大幸事。手中有了這本書法工具書，方便實用，無疑對書法創作是更精、更好、更有力的推動，同時這部《常用行草字匯》不僅對書法工作者實用，機關幹部和從事文字寫作的人也用得上。

三是有較高的欣賞性。我平常使用的書法字典一般都是集歷代名家的字編輯而成，李榮海先生這部字匯，區別于其他書法工具書的最大特點是字匯中的每一個單字，是在一段時間内統一創作完成的，而且每頁的篇章結構、顧盼布局都很講究，可以説每一頁就是一幅作品，整部字匯就是一部巨帙。李榮海先生多年來追臨諸體，尤其于行草書用功最勤，從『二王』、米芾、趙孟頫、王鐸，直到近代于右任，心追手摹，汲取營養，形成了筆力勁爽、姿態漪沱、清通自然的書法風格。我們在查閲字型的同時，也能欣賞到作者的書法風格，真可謂一舉多得。

白　煦
中國書法家協會原副秘書長

我與榮海兄是一九九○年中國書協在菏澤開二屆理事會的時候就相識了，他創建的曹州書畫院在全國是首屈一指的，在普及全國書畫藝術方面做了一個很大的貢獻。他是一位資深的書法家，他又因為工作的關系，調入美協，并在繪畫藝術方面取得了很大的成績。

行草藝術是當今書法藝術發展的一個趨勢，『行』和『草』是不能分家的，『草』不僅在行書的領域、篆、隸、楷都有草化的現象，實際上是當今時代的一種趨勢。變化并不是規範，于右任先生想把草字規範，實際上是難以規範的，榮海先生選取書名『常用行草字匯』是比較恰當的。《常用行草字匯》的出版發行，爲書法的普及發展提供了便利，爲書法藝術的發展做了很大的貢獻。

劉文華
中國書法家協會理事、
中國書法家協會書法培訓中
心主任

從實用性來說，李先生這本書定位是常用，常用就是日常生活當中總要使用的，見得最多的東西。另外定位在行草書上，這樣更加方便了我們的使用。再一個就是書寫，我原來以爲李先生是集古人字，後來我一看是書寫，我是認認真真翻讀，我覺得李先生做得很細致、很嚴肅，這是最難得的一件事。因爲這是在草法的選擇上、在字形的設置上、在墨色的使用上更多地借用個人書法創作的一些手段、方法、思路，在字法和字的排列上采用了字匯的形式，把工具書和純藝術書的結合做得很好，書寫的整體性、

統一性也非常到位，字體顯得特別結實。因此，作爲一種藝術風格，能夠在字滙裏面體現出來李先生的功底。李先生是非常『厚』的一個人。何謂『厚』？就是實在，古人雲『書如其人』。

林　陽

人民美術出版社總編輯、書法家

李先生對該書的創作過程和編輯的想法是以前很多人都沒有想到的，比如說開行，八開開行，字的大小，都非常適合很多人臨習。

現在的人都習慣用拼音，所以用拼音查字的方法這點想得特別周到，應該是個創新。

李榮海先生的書法功底非常深，寫的字非常厚重，藝術性非常強。但有一點，他超過了我們通常說的問題，他在想辦法傳播的時候減弱了我們所謂的『藝術性』。我們要說傳播是普及的話，發行量大的話，肯定老百姓都喜歡。老百姓喜歡什麼？一定是比較規範的東西，所以我就注意到李榮海先生在每個字的結體上都非常注意收斂，注意實用性。他完全可以放開，行草是最容易放開的。我們現在看每一個字的大小是一樣的，不去在行氣上、大小錯落上求變化，而是一字一字非常認真地寫出來。所以字滙相當于一個常用字行草書字典。我想這部書發行肯定會非常好，因爲市場是需要這些的。從這點上來講，感謝李榮海先生的創舉，也希望他將來能夠有更大的發展。

張坤山

中國書法家協會理事、海軍政治部創作室專職創作員

李榮海先生是當今著名書法家和畫家。他積數十年的學養功力，最近隆重推出了《常用行草字滙》。這一著作的問世，引起了各界的廣泛關注，尤其爲書法界增添了新的範例和創作資源。

『筆墨當隨時代』，作者針對當代書壇的強烈要求和廣大書法家、書法愛好者的願望，精心設計、精心構思、精心創作了《常用行草字滙》，它必將對今後書法家的創作和普通百姓的學習，產生重要的意義和深遠的影響。這部著作無論是在當代還是後世都是一部不可多得的具有實用性、藝術性和資料性互爲貫通融滙的重要著作。

作者以古人爲師，經典爲據，在『二王』一脉流派上臨習摸索數十年，有着深厚的傳統功力。他緊緊把握住創作上的藝術規律，在筆墨、構勢、造型、打造個人書風書貌和創作鮮明的藝術風格上下功夫，取得了豐碩的成果，在當代書壇獨樹一幟，這已成爲共識。作者站在時代的高度，匠心獨運、將經典、傳統、時代和傳播等諸多因素通盤考證，精心創作，使書法這一古老的藝術融入了時代的審美訴求，讓書法更加貼近生活、貼近大衆、貼近創作，解決了書法史上千百年來陷于困惑的一個難題。在繼承傳統、深入經典這一基本思考和實踐下，作者把書法藝術還原于人民群衆，也爲廣大的書法家提供了一部查閱、臨習、借鑒的好範本，實爲難能可貴。

李　一

中國書法家協會理事、中國美術家協會理論委員會秘書長、《美術觀察》雜志社主編

書法作爲中國文化的重要方面，它首先是傳承，歷代的優秀書家都對書法的傳承做了一些努力。比如過去周與嗣編寫的《千字文》，以後歷代的書家都不斷地寫《千字文》。另外一種形式是很多書家寫唐詩、宋詞、古文名句。李榮海的《常用行草字滙》應該說有他的特點，主要選取常用字，是用漢語拼音的排列方式排列，而且把行草燥在一起。他有他的原則，就是『易行則行，易草則草』，作爲字滙力求規範，同時又注重藝術性的發揮，也就是說他在秩序中尋找自由。

從某種意義上說，這種做法是在于右任先生的《標準草書》之後的又一種新的嘗試。這部書給我們的思考是多方面的。在當今書法的實用性大大減弱的情況下，今天的書法如何傳承、發展？字體的規範性和藝術性如何處理？采取什麼樣的形式才有利于書法的學習？行書和草書的關係如何？可以說李榮海先生的《常用行草字滙》這部書給我們提供了多方面的啓示。

苗再新

原中國書法家協會理事、
中國美術家協會理事、
武警總部創作室副主任

如果談到書法和繪畫的關系，大家都非常清楚，這也是一個老生常談的問題。李榮海先生不僅是著名的書法家，同時也是一位畫家，他的花鳥畫我見過不少，畫得非常好，很有靈氣，無論是構圖、筆墨、造型各個方面畫得都非常好，這跟他的書法功底有很大的關系。

另外我還有一個感觸，李榮海先生做了這樣一件大事，這對我們可能都會起到啓迪的作用。一個人不管他是做什麼職業，這輩子應該做一件很有意義的事情，從我個人來說我覺得自己這方面非常欠缺。受李榮海先生這本書的啓發，我想自己是不是也能在繪畫方面再做一點事情，不然就感覺這輩子比較平庸。

張繼

中國書法家協會理事、中國人民
革命軍事博物館創作員

《常用行草字滙》巨著的問世，更是李榮海先生對其嚴謹治學理念的又一次踐行。他投入巨大精力于這項工程，很顯然不是簡單的一次書法創作行爲，他將行書、草書之經典元素嚴格梳理後融爲一體，不僅重意更重法。可以説這既是一項藝術工程，更是一項文化工程和學術工程，這還不單單是一項工程，更是一種精神，尤其對當下書法創作中文化缺失之現狀具有重要的現實意義。

于茂宏

教育部規範漢字書寫專業委員
會秘書長

教育部的領導看了李榮海的《常用行草字滙》給予了很高的評價，認爲這部字滙具有學術性和非常高的藝術欣賞價值，是規範性和實用性強的學習書法藝術的工具書，爲全國大中小學生和廣大書法愛好者提供了一部具有廣泛意義和現代氣息的臨摹範本。

李先生全身心投入了，向社會奉獻出這一解渴的規範巨作。我相信一定會得到廣大讀者和書法愛好者的歡迎。另外難能可貴的是，此部書與時俱進，將常用漢字書寫出來，并用漢語拼音的形式進行檢索，方便查找學習，成爲行草的工具書，這也是一種歷史的創新。最後非常感謝李榮海先生爲提高書法教育水平，爲弘揚中華優秀文化藝術創作出了這麼一部書法巨作。

二、作者具有深厚的書法功底，對行草書有多年研究的積累，所以《常用行草字滙》的用筆、結體皆體現出藝術高度，給人以規矩的同時，亦引導行草書愛好者養成高雅的審美認識能力。

三、《常用行草字滙》五千餘字，工程浩大，編造不易，又須一一書寫、選定，同時須達到高水準，作者對書法藝術事業的一往情深，對在海外傳播中華傳統書法藝術傾注了滿腔熱情和全副心力，令人感動與欽佩！

徐利明

中國書法家協會理事，
南京藝術學院教授、博
士生導師

拜讀了李榮海先生所著《常用行草字滙》有如下感受：

一、這是一部十分有價值的工具書。編著意圖考慮到港澳臺、海外華人及孔子學院的漢字書法教學，它實用、方便、對愛好行草書法者盡快掌握行草書的字法無疑是十分便利的。

陳洪武

中國書法家協會黨組副書記、
秘書長

我與榮海先生相識已久，他質樸、豁達、睿智的個性中透出山東人的豪爽和堅毅。

作爲書法家，榮海先生立足傳統，融古匯今，他真、草、隸、篆四體兼擅，尤以行草最爲突出。他用筆沉着穩健，結體散淡飄逸，章法跌宕多姿，富有情趣。他對綫條的把握，有着自己獨特的理解，綫質靈動而又不乏勁健老辣。李榮海早年習碑，在漢隸北碑上打下了堅實的基礎，後致力于『二王』書風研習，浸淫最久，又兼習諸家，博采衆長，幾十年的博學積累，加上自己對藝術的感悟創造，逐步形成了具有自己獨特面貌的書風，具有鮮明的個性。

榮海先生同時又是一位優秀的藝術工作者，他長期在山東工作，在山東菏澤工作期間，利用專業從事書法組織工作的平臺，爲當地書法事業的發展傾注了大量心血，創建了全國最具影響的

市級書畫院—曹州書畫院，帶動和影響了一大批書畫愛好者，積極地促進了當地藝術事業的繁榮發展。

王榮生
中國書法家協會理事、
《書法導報》總編輯

我和李榮海老師認識將近三十年了，他做事一幹就幹大事，比如他的第一件作品——曹州書畫院，二十世紀八十年代在全國書畫界都是非常經典的。

那個時候，李先生以書法見長，後來書畫并舉，花鳥畫也非常好。今天又出版《常用行草字滙》，我一直在品讀，我覺得之所以發行這麼多，最大的吸引力是雅俗共賞。對於書法字典來講，雅俗共賞是最重要的。再一個他命名《常用行草字滙》，我覺得抓住了書法的規律。

行草書寫規範抓住了大部分作者和歷代書家普遍使用的一些寫法，再一個是書寫上大家也看了，書寫的藝術性本身也是很高的，他裏面有『二王』、米芾、王鐸、于右任的東西，我看看還有趙孟頫的東西。這本書尤其對初學者可以當字帖使用，這本書不但告訴了我們字的寫法的規範性，還將行筆、運筆、字形交代得比較清楚、比較規範，在書法審美上比較中性，不但能當字典還能當字帖。

盧中南
中國書法家協會理事、
第九屆全國政協委員

李榮海先生是我很敬重的一位書畫藝術家。以前與他接觸雖然不多，但是每次和他相處，深感他的謙和樸實，平易近人如同兄長。

我得到這本《常用行草字滙》後愛不釋手，置于案頭，時而拜讀，時而臨習；受益匪淺。細觀其書，筆筆不苟，含蓄飽滿，不露鋒芒，不激不厲；結構結實厚重，既有古代經典大家身影，又顯當今行草俊秀筆意，書如其人，實屬不易。更爲可貴之處，字裏行間充溢着書家對普通學書者的人文關照，字字有來歷而獨具個人風采，個性之中又顯規範，使專業書家亦爲參照，讓業餘愛好者學有可依。

對歷代行草大家的作品進行篩選，加以整理比較，從中選出最爲常用易識的字滙，既爲廣大書法愛好者參考，又要貫注自己對書法藝術的積澱和修養，其中艱辛可想而知。

榮海先生集數十年工夫沉潛于書道，致力于行草書法的研究，從傳統『二王』着手，以至顏真卿、宋四家、趙孟頫、明清諸家無不深入研究，廣泛吸取，從中整理歸納出系列行草字法的常用範例，并非常認真地書寫出來，在書法界產生廣泛的影響，并益于社會。再次對榮海兄的成就和專著表示祝賀與由衷的敬意。

曾來德
中國書法家協會理事、
中國國家畫院書法篆刻
院執行院長

榮海兄身肩中國美術家協會要職，又是中國書協的理事，在繁忙的工作之餘，投身到書法的普及工作與創作中，成就非凡，可貴可敬！我曾經在二十世紀追隨胡公石先生參與《標準草書字滙》一書的編輯，知道其間的艱辛。要完成這樣一本字滙，需要

劉守安
北京市書法家協會副主席、
北京書法院副院長、
首都師範大學中國書法文
化研究院院長

榮海先生的《常用行草字滙》爲學書者提供了一個學習行草書的具有工具性的讀本。這部書中的字是經過篩選的、具有代表性的、合乎漢字規則的、美觀的字體，學行草書要以臨法帖爲主，同時也可以借鑒或臨習書中的字例。

《常用行草字滙》爲學書者提供了一部很好的參考教材。不同層次、不同類別的書法教育方興未艾，在書寫教學中，教育學生臨習碑帖是基本的途徑。與此同時，參考一些經過精心編選的字例範本，也有便捷、實用的優點。并且在讀寫練習中可以比較、選擇，可以作爲臨摹原碑帖的補充。

這是一部值得書法界和廣大書法愛好者學習、欣賞的有價值的好書。

图书在版编目（CIP）数据

常用行草字汇/李荣海编著.——北京：人民美术
出版社，2010.8
ISBN 978-7-102-05213-7

Ⅰ. ①常… Ⅱ. ①李… Ⅲ. ①行草—书法 Ⅳ.
①J292.113.4

中国版本图书馆CIP数据核字（2010）第155504号

常用行草字滙

李榮海 著

编辑出版 **人民美術出版社**
（100735 北京北總布胡同32號）
http://www.renmei.com.cn

責任編輯　劉繼明　潘彦任
總體設計　李榮海
責任印製　文燕軍
製版印刷　北京雅昌彩色印刷有限公司
經　　銷　新華書店總店北京發行所

2013年6月　第2版　第3次印刷
開本：787毫米×1092毫米　1/8　印張：48
印數：10000—14000
ISBN 978—7—102—05213—7
定價：560.00圓

版權所有　翻印必究